デザインのつかまえ方

ロゴデザイン40事例に学ぶアイデアとセオリー

小野圭介 著

エムディエヌコーポレーション

はじめに

「どうやって、デザインを考えてるんですか?」

　デザイナーではない方や、デザイナーを目指している方から私がよく聞かれることです。その質問に対し、私はこれまであまりうまく答えることができませんでした。

　経験を積んで、デザインを考案するスキルや、クライアントの要望を聞き取る力は上がっている。しかし、個人的な経験として蓄積するのみで、手法として人に伝えることができない。そこに長年もどかしさを感じていました。

　デザイナーの頭は魔法のポケットではありません。アイデアは天から降ってくるのではなく、そこには何かしらのきっかけやプロセスがあるはずです。自分自身のデザインの進め方をあらためて振り返ると、意識的/無意識に行っているデザイン行為のなかに、何かしらのセオ

リー（理論）や、一般化できる手法があるのではないかと考えました。「デザインをつかまえる」。その思考の過程を、より多くの方に伝えたり、デザイナーを目指す方のお役に立てるように書き記してみたい。それが本書を執筆する動機でした。

　本書は、ロゴデザインのプロセスをメインテーマにしながら、「デザインのつかまえ方」「デザインの瞬間」「デザインの試行錯誤」の3章にわたり、デザイナーが何を考え、なぜそのかたちを選び取ったのか、デザインの発想手法と、発想の瞬間にフォーカスを当てて解説していきます。

　「あぁ、これだ！」というデザインをつかまえた瞬間は、デザインをすることの醍醐味です。ぜひ、その瞬間をみなさんも一緒に体感していただけたら嬉しく思います。

2020年3月
小野圭介

もくじ

デザインのつかまえ方 ロゴデザイン7つのステップ

デザインの瞬間 40案件のロゴデザイン制作事例

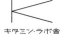

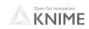

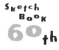

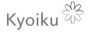

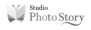

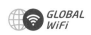

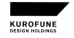

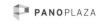

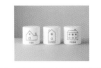

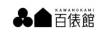

150 ねまるちゃテラス

154 POINTS

158 FEEL

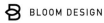

162 BLOOM DESIGN

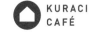

166 KURACI CAFÉ

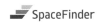

170 杏林大学グローバル・キャリア・プログラム

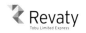

174 SpaceFinder

178 東武鉄道 特急車両500系 Revaty

184 maruman "Creative Support Company"

188 明治なるほどファクトリー

192 働きやすく生産性の高い職場表彰

196 ビッグルーフ滝沢

デザインの試行錯誤 　ブレイクスルーの瞬間をたどる

本書について

本書では、実際の企業やブランドなどのロゴについて制作過程を見ながら、デザインの考え方やアイデアの生み出し方を学んでいきます。「デザインの瞬間」（P050〜）では、ロゴデザインの過程のなかでも、一番大切だった部分や共有したいコンセプトなどにフォーカスして紹介しています。

1ページ目
❶ 完成したロゴ

2ページ目
❷ 発想のヒントとなった、「かたち」「ことば」「道具」「行動」「シーン」などのイラスト

3ページ目
❸ デザインの課題
❹ デザインのつかまえ方（課題への解答）
❺ 制作過程やモチーフなどの解説

4ページ目
❻ デザインのプロセスや展開事例など

デザインの
つかまえ方

ロゴデザイン7つのステップ

ロゴをデザインするうえで役に立つ考え方・
進め方を7つのステップで紹介します。それ
ぞれのステップは順番になっていますが、各
ステップを行き来しながら試行錯誤すること
で、より良いデザインのアイデアが浮かんで
くるはずです。デザイン作業の経験によって
培われる思考法を、わかりやすいセオリーと
して解説しています。

キーワードを
集めよう

1

ロゴデザインをはじめる前に、まずはデザインの元に
なりそうなキーワード（言葉やアイデア）を集めてみま
しょう。キーワードはクライアントからヒアリングした
内容にたくさんのヒントが隠れています。商品のネーミ
ングや企業理念に込められた想い、ロゴを通して伝えた
いこと、ブランドの方向性など、さまざまな観点からロ
ゴデザインに役立ちそうなものを集めていきましょう。

　キーワードを集めるとき大切なことは、気になった言
葉をまずはたくさん書き出してみることです。ここで集
めたキーワードはデザイン工程と並行して取捨選択する
ことで、強いコンセプトへと昇華させることもできます。
キーワードを読み返しながら、ロゴを通して本当に伝え
たいことは何か、よく考えてみましょう。

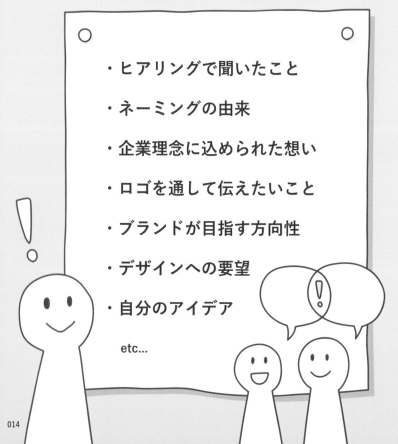

・ヒアリングで聞いたこと

・ネーミングの由来

・企業理念に込められた想い

・ロゴを通して伝えたいこと

・ブランドが目指す方向性

・デザインへの要望

・自分のアイデア

etc...

書き出したキーワードは、プリントアウトして机に貼っておいたり、Illustrator のアートボードに表示しておくなど、デザインするときに常に見えるようにしておきましょう。そうすることで「ロゴ（＝かたち）」と「キーワード（＝ことば）」を常に見比べながら、目指したい方向性にズレがないか、論理的かつ感覚的に確認しながらプロジェクトを進めることができます。この「かたち」と「ことば」は、デザインするときだけでなく、できあがったロゴにとっても欠かすことのできない両輪として機能します。

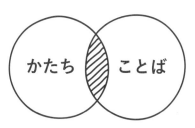

「かたち」と「ことば」はロゴデザインの両輪

モチーフを
探してみよう

2

キーワードを書き出したら、次はモチーフを検討します。ほとんどのロゴは、文字や具象物など造形の主役として何らかの意味を感じさせる「モチーフ」を用いてデザインされています。このため、どのようなモチーフを選択するかによって、そのロゴが表す内容の伝わり方や、人々に与える印象が大きく変化してきます。

　「1. キーワードを集めよう」で集めたキーワードからモチーフの候補を探していきましょう。キーワードから直接モチーフを得ることもあれば、キーワードを起点に連想を広げていくことで、より人の気持ちに響くモチーフを見つけられることもあります。

　モチーフの例としては、文字、具象物、ことば、色などが挙げられます。

モチーフの例

文字

イニシャル

名称

ABC Inc.

具象物

動物

ヒト

植物

自然

道具

建築物

「ことば」を「かたち」へと変換するために

具象物はそのものの形を描くことができますが、具体的な形をもたない抽象的なもの（想いや理念などのことば）を形として表すのには工夫が必要です。たとえば「つながる」という想いを形として表現したい場合、つながる→かけ橋、手をつなぐ、パズル、ネットワークなど、いろいろなモチーフが思い浮かびますが、その企業やブランドが目指す「つながる」とはどのようなものなのか、キーワードと照らし合わせながら考え、より適切で効果的な形へと変換することが大切になります。

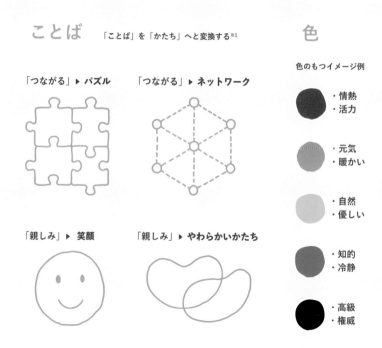

ことば　　「ことば」を「かたち」へと変換する※1　　　　色

「つながる」▶ パズル　　　「つながる」▶ ネットワーク

「親しみ」▶ 笑顔　　　「親しみ」▶ やわらかいかたち

色のもつイメージ例

・情熱
・活力

・元気
・暖かい

・自然
・優しい

・知的
・冷静

・高級
・権威

モチーフはロゴの原石であり、イメージの核となるものです。より良いロゴをデザインするためには、人々がそのモチーフに対してどのような反応をし、どのような印象をもっているのか、日頃から観察して自分のデザインソースとして頭の中にストックしていくことが大切です。多くの引き出しをもつことで、伝えたい想いを象徴するモチーフを瞬時に引き出し、完成度の高いロゴへとつなげていくことが可能になります。

　モチーフ選びでは、すでに社会生活の中で多くの人に認識されている記号を引用し、題材とすることがよくあります。たとえば、ピクトグラム（＝絵文字）を使えば、多くの人々が同じ内容をイメージすることができ、ロゴの役割を高めるのに役立ちます。一方でモチーフの選び方によっては、特定の人を傷つけたり不快感を与えてし

まったりする可能性もあります。そのロゴが使われる国や地域への理解を深め、攻撃性やネガティブな印象をもつモチーフではないか、丁寧に考えて選択していきましょう。

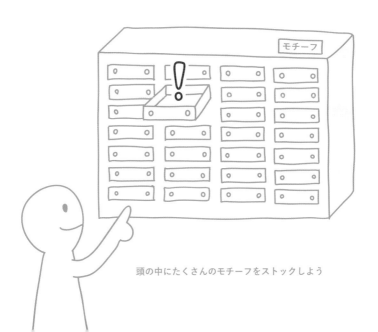

頭の中にたくさんのモチーフをストックしよう

ロゴを
つくってみよう

3

モチーフを見つけることができたら、いよいよロゴの
デザインを進めてみましょう。ロゴの種類は、理念や想
いを象徴したマークをもつ「シンボルマーク型」と、文
字を主体とした「ワードマーク型」に大別できます。シ
ンボルマーク型はマークに視線を集めることで強いイ
メージを訴求できる利点があり、ワードマーク型は名称
を強く認知させることを得意としています。

シンボルマーク型	ワードマーク型

ロゴのデザインは、「2. モチーフを探してみよう」で見つけたモチーフを活用しながら進めていきますが、どこから手を付けていいかわからない場合、まずは次の作業にトライしてみてください。

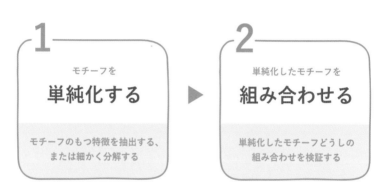

　この工程でも、「1. キーワードを集めよう」で集めたキーワードと、つくりはじめたロゴで方向性にズレがないように確認しながら作業を進めましょう。

1 モチーフを単純化する

かたちの単純化

文字の単純化

2 単純化したモチーフを組み合わせる

かたち＋文字

ヒト

＋

A

＝

PLĂZA
PLĂZA

かたち＋かたち

地球

＋

電波

＝

GLOBAL
WiFi

文字＋文字

enish

＋

Game

＝

⊖enish

このようにロゴというものは、何かしらのモチーフどうしや文字列を組み合わせることで生み出されているといえます。モチーフが内包している意味をさまざまな確度から切り出し、単純化することで、組み合わせるための要素が増えていきます。それを多角的に組みわせていくことで徐々にロゴの形が見えてきます。

　モチーフを組み合わせるときは、違和感なく美しく融合し、伝えたい想いがきちんと伝わる状態を目指してブラッシュアップを重ねましょう。また、記憶に残る特徴的なアクセントを加え、人々に新鮮な印象を与えることでブランドの顔として覚えてもらうこともロゴの大切な役割です。ただし、印象付けるためのアクセントはなるべく少なく絞り込んで、見る側の視線を集中させなければなりません。人は日々多くの情報に触れているため、

どこに注目すべきかわかりにくいデザインは興味をもってもらえず、理解や記憶に至りにくいといえます。

　最初はラフなものでよいので、いろいろな組み合わせを試してたくさんロゴをつくってみましょう。スケッチをたくさん重ねる、Illustratorで素早くつくってみるなど、手を動かして実際に形にしてみることで、考えが深まることも多々あります。また数多く生み出すことが質の向上にもつながります。

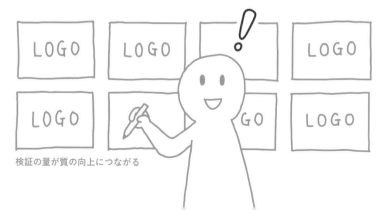

検証の量が質の向上につながる

タイトルを
つけてみよう

ロゴの方向性が見えてきた段階で、デザインの意図を端的に説明できるタイトルやコンセプトワードを考えてみると、「ことば」と「かたち」にズレが生じていないか確認できて効果的です。

　ロゴのモチーフやアクセントなどの造形的な側面、またはブランドの提供価値など伝えたい想いを言い表したタイトルになることを目指します。当初のキーワードを下敷きにしながら、短いキャッチフレーズのように考えてみてもよいと思います。

　タイトルをつけようとして適切なことばでデザインを説明できない場合は、ここまでの工程でモチーフの選び方や、造形面でのブラッシュアップが足りていない可能性があります。今一度、作業を巻き戻して考え直してみ

タイトルの例

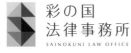

「十人十色の法律相談」

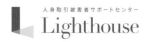

「足下を照らす灯台」

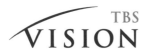

「Future Arc」

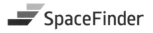

「課題解決へのステップ」

ましょう。

　デザイン提案のプレゼンテーションの場では「何となく目立つと思って...」「カッコいいと思ったから...」といった説明ではクライアントを納得させたり、感動させることはできません。

　なぜこの形をしていて、それがどのような効果をもたらすのか、自分が何を考えてデザインしたのか、といったことをわかりやすい言葉で伝える必要があります。そのときにもロゴのタイトルやコンセプトワードは力を発揮します。そして、ロゴが世の中に出てからも、それらの言葉がロゴとともに、企業やブランドの想いを伝えるよきパートナーとして機能していきます。

人の気持ちを
想像してみよう

5

ここまで、想いを伝えるロゴについて「ことば」と「かたち」を照らし合わせながら考えてきました。

　さらに良いデザインに仕上げていくため、あなたがつくったロゴを見た人がどんな気持ちになるか、一度、客観的な視点で考えてみましょう。すべてのロゴには、その先に受け手として人がいることを常に意識し、その人たちの気持ちを想像して検証することが大切です。また、ここでも最初に集めたキーワードが指針として活きてきます。思考の深化とともにキーワードをアップデートしていくことで、「ことば」と「かたち」の関係が噛み合い、より強固なものになっていきます。

　次ページに例示するポイントをチェックしながら、デザインと人の気持ちについて考えていきましょう。

【使う人＝クライアントの視点】

☑ そのロゴを使うことに、自信や誇りを感じられそうか

☑ 人に話したくなるようなコンセプトやストーリーを内包したロゴか

☑ コミュニケーションの場を和ませるようなアイデアはあるか

☑ 心機一転、新しいことをはじめるリフレッシュ感を感じられるか

【見る人＝ユーザーの視点】

☑ 誰かに興味をもってもらったり、記憶に残る形をしているか

☑ その会社の事業やパーソナリティ、風土を感じ取れるか

☑ 見た人が信頼感、安心、話してみたいと思う組織に見えるか

☑ ポジティブな印象やこれからの成長を感じさせる造形をしているか

☑ 直感的に好きだと思える造形をしているか

☑ 格好良さや美しさなどの美的価値を演出できているか

☑ 誰かを傷つけてしまう表現や、誤解を招くモチーフを使用していないか

【自分ごとの視点】

☑ デザインしたあなた自身が、そのロゴに愛着がもてるか

☑ もしあなたがそのロゴが入った名刺を持つとしたら自信がもてるか

☑ 自分が客の立場であったら、話しかけてみたいと思えるか

これらの項目はあくまで一例です。大切なのは、あなたがつくるロゴが実際にどのような場面で使われ、人々にどのような気持ちを起こさせるものなのか、頭の中で何回もシミュレーションしながら客観的にデザインを検討していくことです。望むような効果が得られていないと感じるのであれば、キーワードやモチーフ選び、造形の完成度についてよく検討し直してみましょう。クライアントや上司などから客観的な意見をもらうのも効果的です。

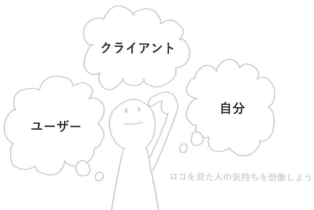

ロゴを見た人の気持ちを想像しよう

ブレイクスルー
の引き寄せ方

6

日々デザインに取り組んでいる人なら、誰しも「もっと良いデザイン、もっとすごいデザインがしたい」と考えると思います。世の中には、時代を超えてなお色褪せず、魔法のように人を惹きつけるロゴがたくさんあります。それらのロゴに共通するのは、「とてもシンプルで、誰にでもつくれそうに見えるのに、決してマネすることができない」ということかもしれません。どうやったらそんなすごいデザインができるのでしょう。平凡なデザインを打破し、まるで魔法のような魅力をもったロゴを完成させるにはどうすればよいのでしょうか。

　シンプルなデザインを目指すとき、シンプルであるがゆえに凡庸なものになってしまいがちですが、試行錯誤を繰り返す最中にその魅力が飛躍的に増すことがあります。ときに論理的に考えを深め、ときにひたすら手を動

かし続けることで、粘り強く試行錯誤する。「あぁ、これだ」という瞬間が目の前に現れたとき、瞬時に網を振ってつかまえることができるかどうかは、デザイナーのセンスだといえるでしょう。その瞬間を見逃さなかったとき、ブレイクスルーが訪れます。

粘り強く身につけたセンスや技術で、「あぁ、これだ！」の瞬間を確実につかまえる。

クライアントの課題にとっていったい何が最適なデザインなのか、デザイナーは日々経験を積んで考えを深めていくことで、目の前に訪れた良さを見落とさないように「つかまえる腕前」を上げていくことができます。たくさんの経験を積むことで、人々がデザインにどのような反応を示すかといった経験値が身につき、またその経験から、世の中に対する観察力も上がってヒアリングの精度も高まります。そしてモチーフのストックも溜まりデザインの引き出しも増えていきます。こうやってデザイナーの個性ともいえる「センス」が磨かれていくのです。

　デザインをブレイクスルーにつなげるためには、客観と主観を行き来しながら、試行錯誤することが大切です。次ページでは、ふだん私が意識している具体的な方法を挙げてみます。

●客観による検討

・自分の考えに固執せず、「本当にそうかな、もっと良いものがあるかもしれないな」と一歩引いて考え、違和感に敏感でいましょう。

・クライアントや上司からのフィードバックに良いと思う点があったときはどんどん吸収しましょう。逆にそれが自分にとって違和感や悔しさがある場合でも、まずは素直に受け入れて検証してみると、思いも寄らない良いロゴがデザインできる場合があります。まずやってみる、検証してみるという姿勢が大切です。

・一夜漬けで完成させるのではなく、時間をおいて冷静な目で観察し、数日かけて案を検討しましょう。

・ロゴが使われる場面を想像してみましょう。ロゴが頻繁に使われるアイテム（モノ）や、使われる場所（空間）でしっかりと機能するロゴを追求しましょう。

・違う人格、性別、年齢の人の目線を想像し、さまざまな視点からロゴのデザインについて考えてみましょう。

・形の美しさも大事ですが、想いが伝わるということが何よりも大切です。

●主観による検討

・上司やクライアントから指示されたものだけでなく、自分が良いと思う別案もつくってみましょう。自分がつくりたいデザインをあきらめる必要はありません。クライアントのオーダーと、自分のつくりたいデザインが重なるポイントを探しましょう。

・今までにない新しいものをつくろうとする姿勢が大切です。流行りのものを追い、わざわざ類似したデザインをつくる必要はありません。

・自己模倣しないこと。自分が今までにやったことがないこと、新しい方法や造形にチャレンジしてみましょう。

・自分の感性で、そのデザインが良いと思える瞬間を見逃さないこと。なぜ良いと思うのか言語化しながら、相手にぶつけてみましょう。

・デザイナーは形を通じて理想を掲げることができる職業です。自信をもって進みましょう。

・いつも代表作をつくるつもりで。どんな小さなプロジェクトでも飛躍のチャンスが隠れています。

●試行錯誤で大切なこと

・良いと思える案が1つできたら、その対抗馬になるような案を別視点でつくってみましょう。それを繰り返して選択肢を広げて検討していきます。

・アイデアは磨けば光ります。思いついたモチーフなど、ロゴの原石をすぐに捨てず、たくさん検証してみましょう。

・ブレイクスルーは簡単には訪れません。頂上を目指すルートは1つではないので、何度も何度も多方面から検証しましょう。

・検証を重ねるのは可能性を大きく広げると同時に、可能性がない部分を取り除いていくことで、自信をもってデザインを提案するためです。

・手を動かすことへの怖さは、手を動かすことで克服するしかありません。数をつくりましょう。

・アイデアを出す段階では、ラフで良いのでまずは素早く形にしてたくさん出していきましょう。その量の中から質の良いものを選び取るようにします。

・論理と感性はどちらかではなく、どちらも大切です。その両者を行き来しながら、より良いデザインを考えましょう。

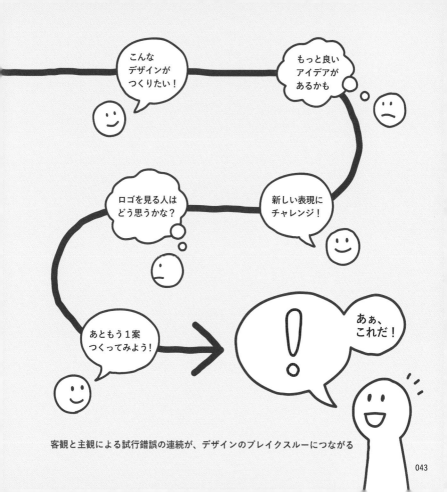

客観と主観による試行錯誤の連続が、デザインのブレイクスルーにつながる

ブレイクスルーの先にあるもの

　デザイナーがより良いロゴをつくろうとするのはなぜなのでしょうか。そこには、ただ良いビジュアルを追求したいというデザイナー個人の想いを超え、デザイナーという職業の役割として、クライアントのビジネスや世の中のためにどのような貢献ができるのか、という大きな課題であり目標があります。

●人々に自信や勇気を与え、ものごとを力強く前進させる
企業が社名を変えたり、ブランドが新規出店する機会など、新しい何かをはじめる際にロゴのデザインを依頼されることがよくあります。そうしたとき、その組織に属する人々のもつ挑戦しようという気持ちに伴走することが、デザイナーの大切な役割だといえます。想いを込めた新しいロゴをプレゼンテーションすることで、会議の場が活気づき、ものごとが力強く前進することもよくあります。人の想いに響くロゴは、人々に自信や勇気を与え、長所を伸ばし、組織を成長させる力があると私は考えています。

●コミュニケーションを円滑にする
より良いロゴは、円滑なコミュニケーションを支援してくれます。たとえば、初対面の人との挨拶などで、名刺に印刷されたロゴは「自分たちは何者なのか」をシンプルにわかりやすく代弁し、信頼感や安心感を感じてもらうことができます。これらの効果は外部へのアピールだけでなく、内部的な意思の共有にも効果的です。

●ブランドと人との距離感を縮める

どんなに良い商品やサービスであっても、第一印象が良くなければ興味をもって近づいてもらうことができないでしょう。より良い印象を人々に与えるロゴは、商品やサービスへの理解を一気に促進し、ブランドと人との距離感を縮める役割を果たすことができます。

●時代を超える

よく練り上げられたロゴは、時代を超え長い間の使用に耐えることができます。時代やトレンドが変わっても、ブランドが大切にする想いの根幹は変わらないことが多く、それを的確に表現したロゴもまた、時代を超える耐久性や多くの人から愛される普遍性をそなえています。

●良い記憶を蓄積する器となる

人々は商品を購入して使用したり、店舗を利用するなどして得た体験や記憶を、心の中でロゴというブランドイメージの器に貯めていきます。そのため、記憶に残りやすいロゴデザインであることは、良い商品やサービスを広く周知し、ファンになってもらうための重要なポイントだといえるでしょう。私が勤務していたランドーアソシエイツの創業者ウォルター・ランドーは「製品は工場で作られるが、ブランドは心の中で創られる」という言葉を残しています＊。この言葉には、私たちデザイナーは形のあるものを作るだけでなく、相手の心にまで訴える体験を創るのだという意志が込められていると感じています。

＊『ブランディングデザインの裏側―Landor Associates の考えるデザインへのアプローチ』
ランドーアソシエイツ 監修、小沢研太郎 編／ 2004 年／ピエ・ブックス

「あぁ、これだ！」
の瞬間は、
いつ訪れるのか

7

良いデザインをつかまえるためには、時間をかけて多くの試行錯誤を行い、さまざまな視点から検討することが大切だとここまで述べてきました。しかし、本当にそれだけで「あぁ、これだ！」という、確信に満ちた気づきの瞬間に立ち会うことはできるのでしょうか？ みなさんにはこんな経験はありませんか？

・ベッドでほっと一息ついたとき、思いがけず良いアイデアが浮かぶ
・十分に睡眠をとった日の午前中は、頭が冴えて仕事がたくさん進む
・お風呂でリラックスしているときに、バラバラだった考えがうまくまとまる
・早めに会社を出て、お店などに立ち寄ることでたまたまヒントが見つかる
・散歩など体を動かすことで、違う視点で自分のデザインを見ることができる
・旅行などいつもと違う体験をすることで、デザインの新たな着想を得る

　これらは私の実体験をもとにした事例ですが、「あぁ、これだ！」の瞬間は、必ずしも机の前で考えているとき

にやってくるわけではないようです。仕事から意図的に離れる行為がブレイクスルーの瞬間を呼び込むためのヒントになるかもしれません。

　この流れで大切なのは「考える時間にメリハリをつける習慣」を普段から意識するということです。集中力を長時間持続することはなかなか難しいことですし、素晴らしいアイデアはすぐには生まれません。たくさんの締め切りに追われて時間がない日々の中でも、集中して考える時間と、少し仕事から離れる時間を意図的につくるようにする。試行錯誤を続けることが重要なことに間違いはありませんが、考えを整理できるだけの頭の余裕を確保する習慣をもつことで、「あぁ、これだ！」の瞬間にデザインをつかまえる確率が高まるのではないかと、私は考えています。

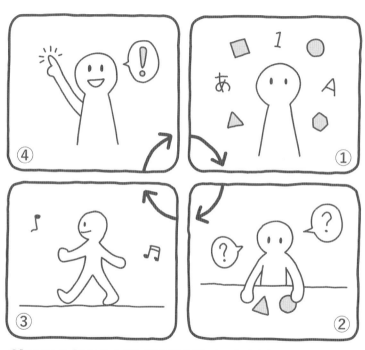

①「かたち」や「ことば」などアイデアの種を頭にインプットする

②アイデアの種の掛け合わせ、試行錯誤を繰り返す

③いったん仕事から離れて別の行動を意図的にとってみる

④「あぁ、これだ!」の瞬間が起こりやすくなる(うまくいかない場合は①に戻る)

デザインの
瞬間

40案件のロゴデザイン制作事例

クライアントの要望を実現するために必要だった「解」にスポットを当てながら、40案件のロゴデザイン事例を紹介。どういった課題があり、なぜそう考えてデザインしたのか、「あぁ、これだ」という瞬間を見ていきます。そのときヒントとなった「かたち」「ことば」「道具」「行動」「シーン」などをイラストにしてロゴの横に掲載しているので、イラストをヒントにしながら、何を考えてつくったのか想像してみてください。

HoiClue

こどもの「やってみたい！」を表現したい

| デザインの
つかまえ方 | こどもの気持ちになって、
はさみでロゴをつくってみる |

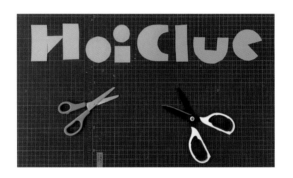

保育と遊びのプラットフォーム「HoiClue（ほいくる）」のリニューアルにあたり、こどもたちの「やってみたい！」「おもしろい！」という気持ちを表現したロゴというご依頼をいただいた。はさみを使い色紙を切り、手で文字の形を整えることで、こどものように楽しみながらデザインを進めた。

リファイン

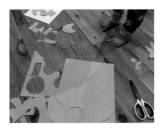

HoiClue♪

↓

HoiClue

当初は整った形状のロゴを検討していた。初回プレゼンテーションの場でクライアントの雨宮さんから、「もう少し手づくり感のある形状も検討したい」とのコメントをもらった。こどもの気持ちをとらえたいと考え、当時3歳の娘と遊びながらデザインを考えた。

展開例の提案

パズルのような文字の形状を生かし、動物などさまざまなかたちに展開できることも併せて提案した。娘が「C」の形状を見て「ゾウさんみたい！」と言ったことに刺激されて発展させたもの。

enish

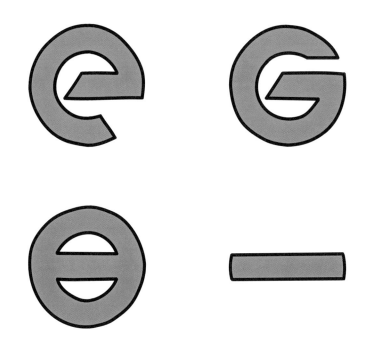

日本を代表するゲーム会社の姿を表現したい

↓

デザインの つかまえ方	シンボルマークに、 複数の意味や想いを込める

enish

Game

日本一

→ →

ソーシャルゲームを開発・運営している「株式会社enish」のロゴリニューアル。目指す
企業像である「日本を代表するソーシャルゲーム会社」を表現するため、enishの「e」、
Gameの「G」、「日本一」の「日」や「一」を融合し、家紋のような堂々としたシンボルマー
クをデザインした。

トップインタビュー

ロゴデザインをはじめる前に、社長の安徳さんにロゴに込めたい想いや、目指す企業像について確認するインタビューを実施した。デザインの方向性についてご了解をいただき、その他に強いご要望はなかった。「かっこいいロゴをお願いします」という言葉をもらい、納得いただけるものをつくろうと強く決意したことを覚えている。

アイテムデザイン

Client：株式会社 enish / 2014

彩の国
法律事務所

SAINOKUNI LAW OFFICE

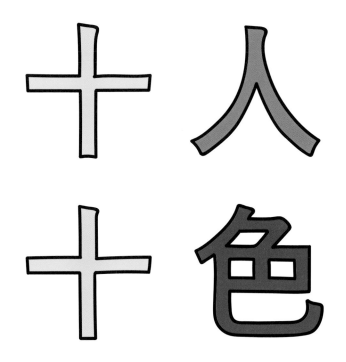

十人十色

色々な相談に、親身に応対する法律事務所の姿を表現したい

デザインの つかまえ方	「十人十色の法律相談」への 想いをロゴに込める

十人十色の
法律相談　→

さいたま市にある「彩の国法律事務所」のロゴデザイン。「彩の国」という事務所名から、「十人十色の法律相談」というコンセプトに結びつけ、カラフルな「S」のシンボルマークをデザインした。法律事務所としての信頼感を保ちながらも、色々な相談に親身に応対する優しい雰囲気を感じさせるロゴを目指した。

その他のデザイン案

「彩の国」という事務所名をヒントに、カラーチップを並べて、遊びながらデザインした別案。

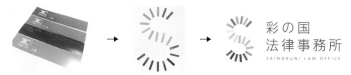

看板

アイテムデザイン

名刺

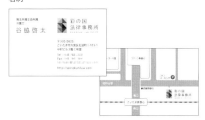

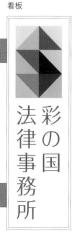

キタミン・ラボ舎

KITAMOTO

アートを通して街の魅力を発信する団体の姿を表現したい

↓

| デザインの つかまえ方 | 街の魅力を広く伝える、 灯台のようなKのシンボル |

埼玉県北本市を中心に、住民参加型のアートによる街の活性化を目指す市民団体のロゴデザイン。街の魅力に光をあて、広く伝えていく「灯台」や「応援団」のような存在をイメージしながらデザインした。街のイニシャルである「K」を用い、手書きの表現を使うことで、アートに興味がある人だけでなく、より多くの市民に親しんでもらいたいと考えた。

アイテム制作

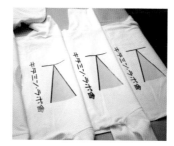

ロゴが決定したのち、Tシャツやエコバック、傘などが有志メンバーの手づくりで製作された。
ブランドカラーの黄色はアイテムでも効果的に用いられた。

その他のデザイン案

ビッグデータ解析ソフトのブランドイメージを構築したい

デザインの つかまえ方	データにフォーカスする ようすからデザインを連想

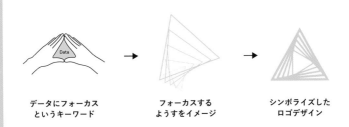

データにフォーカス
というキーワード

フォーカスする
ようすをイメージ

シンボライズした
ロゴデザイン

ビッグデータ解析に用いられる、オープンソースのソフトウェア「KNIME(ナイム)」の
ロゴリニューアルプロジェクト。これまで使われてきた三角形のロゴの良い点を残し
ながら、「開かれた先端技術」や「データにフォーカスする」ようすを表現した新しいロ
ゴを提案した。

制約のなかのロゴリニューアル

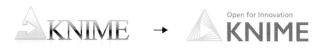

「KNIMEブランド＝黄色の三角形」というイメージを変えず、ブランドイメージを刷新することが求められた。既存ロゴの「黄色」「三角形」、および「前進する矢印」という3つの構成要素を抽出し、ダイナミックに進化させるようなデザインリニューアルを目指した。

アイテムデザイン

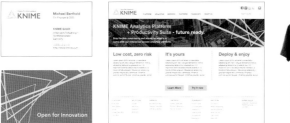

アイテムデザインでは、新たに作成されたグラフィックエレメントを効果的に使用している。

REBRANDING

日本を心おどる街にしたい

↓

デザインの つかまえ方	人の心をうごかす瞬間を 象徴した波形のモチーフ

自社事業とビジネスデザインコンサルティングを軸に活動している「株式会社REBRANDING」のロゴデザイン。「日本を心おどる街にしたい」という使命をもとに、「人の心をうごかすような提案」「経営活性化のための刺激」「ドキドキやワクワクの提供」を象徴するパルス（波形）をロゴの中心にあしらった。

"RE" をポジティブにするキーワード収集

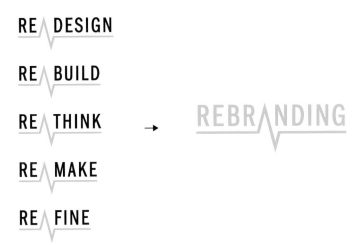

REBRANDING という社名には、すでにクライアントのブランドがもつ「良いところを生かしながら、より良いものにしていく」という想いが込められている。もう一度、再挑戦するということをポジティブにとらえ、デザインにつなげていくため前向きな "RE" のキーワードを集めながらデザインを考えた。

Client：株式会社 REBRANDING / 2018

愛される商品を次世代へとつないでいきたい

デザインの つかまえ方	文字デザインを継承し、ちぎり絵で60thロゴをつくる

2018年に60周年を迎えた図案スケッチブック。60年前にちぎり絵でつくられたと伝わっている「Sketch Book」の文字デザインを継承し、同じくちぎり絵の手法で「60th」の文字を作成した。図案スケッチブックのカバーによく馴染みながら、新たなユーザー層にも図案スケッチブックの魅力を伝えるデザインを目指した。

初回提案資料

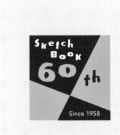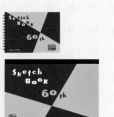

変わらないことの良さ

奈良部恵三氏によってデザインされた印象的な図案のデザインは、発売当初よりほとんど変わりがないと伺いました。良質なデザインを次世代に受けつぐため、60thの文字は、敬意を込め奈良部氏と同じくちぎり絵の手法で作成しました。

その他のデザイン案

ちぎり絵で作成したデザイン案以外にも、図案スケッチブックらしさを表現した案や、商品のたゆまぬ進化を感じさせる案など、幅広い方向性で検討した。

Kyoiku

人が成長する教育の場であることを表現したい

↓

| デザインの つかまえ方 | 漢字の「人」を組み合わせ、花開くシンボルをつくる |

人対人の教育
人が集い花開く →

全国で医系専門予備校「メディカルラボ」などを展開しているキョーイクグループのブランドロゴデザイン。漢字の「人」を組み合わせ大きく開く花のシンボルは、人の成長の場を提供し、キョーイクを通して集まった人たちが花開くようすをイメージした。事業の中心は常に「人」であることを意識できるシンボルマークとした。

デザインガイドライン　ガイドラインにはロゴの使用規程や、アイテムデザインを掲載。

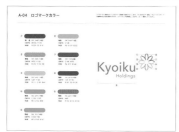

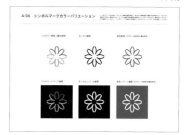

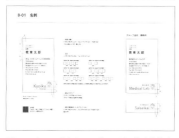

Client：キョーイクホールディングス株式会社 / 2017

Studio
Photo Story

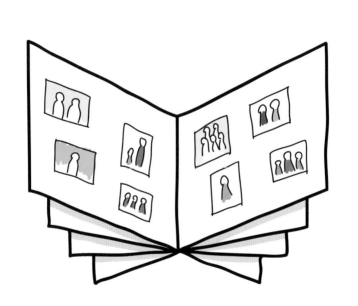

たくさんの思い出を記録する場所でありたい

↓

デザインの つかまえ方	アルバムと、ハレの日を 象徴する蝶を組み合わせる

・大切なアルバム
・ハレの日（蝶） →

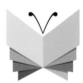

愛知県豊橋市にある写真スタジオ「Studio Photo Story」のロゴデザイン。七五三、出産、成人、結婚など大切な物語に寄り添う写真スタジオになることをイメージした。デザインのモチーフは、思い出がつまったアルバムと、記念日の華やかな記憶を象徴する蝶としている。

初期スケッチ

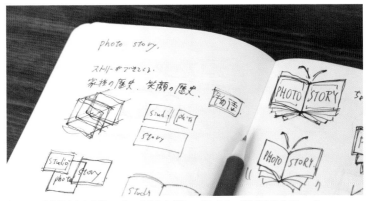

キーワードを書き出したり、スケッチをしながらロゴのイメージを膨らませていった。

サインデザイン

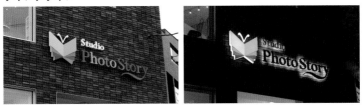

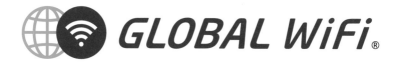

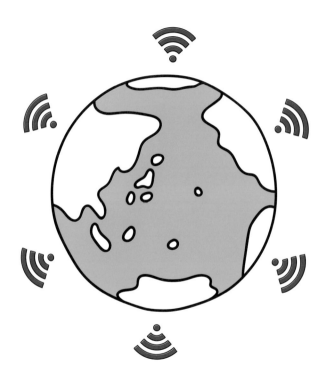

世界で使える安心のWi-Fiブランドであることを伝えたい

↓

デザインの
つかまえ方

世界で伝わるアイコンを
融合してブランド名を表現

GLOBAL

Wi-Fi

「Global WiFi」のロゴリニューアルプロジェクト。これからの時代のWi-Fiサービスに
は、通信品質の良さと、どこでも繋がる信頼感が必要と考えた。世界中の誰もが認識
できるアイコンを用いることで、社会インフラとしての安心感と、サービス提供社と
しての堂々としたブランドイメージを訴求することを狙った。

検証案の一部

地球のアイコンとWi-Fiのアイコンを用いながら、「Global WiFi」独自のデザイン表現を模索した。最終的に一番ストレートでシンプルなシンボルマークと、世界に通用する知的で先進的なロゴタイプを組み合わせた案が採用された。

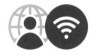

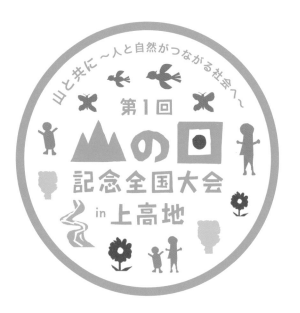

山と共に ～人と自然がつながる社会へ～

第1回

山の日

記念全国大会

in 上高地

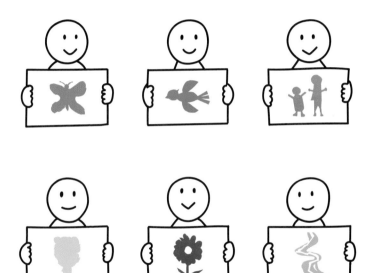

新しい祝日「山の日」記念大会のロゴをつくりたい

| デザインの
つかまえ方 | 開催地のこどもたちと
力を合わせてロゴをつくる |

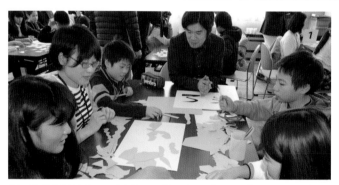

「山の日」記念全国大会のロゴデザイン。新しい国民の祝日の記念になるよう、地元の小学生たちとロゴをつくるワークショップを計画した。ワークショップでは、切り絵の手法を用い、班ごとに「木、川、花、鳥、蝶、人」という山に関係するモチーフを作成して、それらを象徴的なひとつのロゴとしてまとめた。

ワークショップを計画する

①色紙を配る

※班ごとに色を分ける

②紙を色々なかたちに切る

何をつくるか関係なく、紙を好きなかたちに
切り抜き、全員分をミックスする。

完成！

④かたちをつくる

切り抜いた紙を貼り合わせ、班の
みんなでひとつのかたちをつくる。

⑤かたちを発表→みんなでレイアウト

壁か床に大きな紙を貼り、みんなの前でできたかたちの説明→実際にレイ
アウトして、みんなの意見を聞きながらロゴを完成させる。

完成したロゴ原案

ワークショップは、参加した全員の造形やアイデアがどこかに感じられるロゴになるよう進め方
を工夫した。みんなでつくることを楽しみながら、3時間という短いワークショップの中で、ロゴ
の原案を完成させることを目指した。

Client：第 1 回『山の日』記念全国大会実行委員会 / 2016

KUROFUNE
DESIGN HOLDINGS

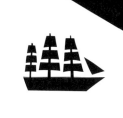

時代を切り開くデザイン集団でありたい

↓

デザインの つかまえ方	変革の象徴「黒船」を 研ぎ澄まされた形状で表現

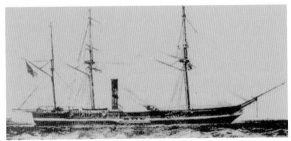

「黒船ミシシッピ号」ウィキペディア日本語版より

ハーバード大学デザイン大学院で不動産と都市計画を学んだ2人を中心に設立された、
「KUROFUNE DESIGN HOLDINGS」のロゴ。海外で学び日本に貢献するという創業
者の意志と、かつて日本に変革をもたらした「黒船」という存在を重ね合わせ、シャー
プで力強く前進するシンボルマークをデザインした。

ロゴの設計図

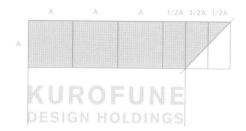

その他のデザイン案

名刺デザイン

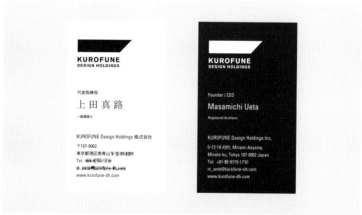

Client：KUROFUNE Design Holdings 株式会社 / 2018

人身取引被害者サポートセンター

Lighthouse

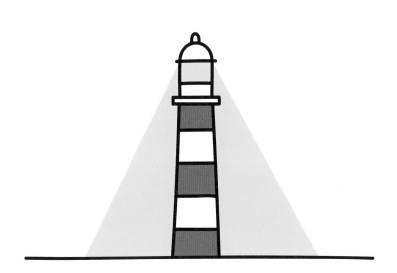

人身取引の被害者を救済する存在であってほしい

↓

デザインの つかまえ方	被害者を希望へと導く 足下を照らす灯台

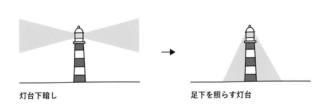

灯台下暗し → 足下を照らす灯台

NPO法人「人身取引被害者サポートセンターライトハウス」のロゴ。希望の光を意図した黄色をメインカラーに、被害者の足下を照らし、導く灯台を意図した「L」のシンボルマークをデザインした。人身取引がどこか遠い世界の出来事ではなく、われわれの身近でも起きている犯罪だということを伝えるアイコンになればと考えた。

ロゴのカラーについて

Light of Hope

希望の光をイメージし、明るい黄色をメインカラーとしてデザインを開発。

アイデアスケッチ

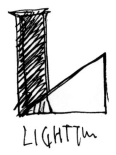

Client：NPO法人 人身取引被害者サポートセンターライトハウス / 2013

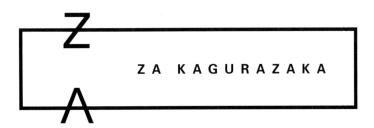

座 the

A to Z

多様な人や情報が集う、唯一無二の集合住宅にしたい

↓

デザインの つかまえ方	ZとAをラインで結び、 「座」「the」「A to Z」を表現

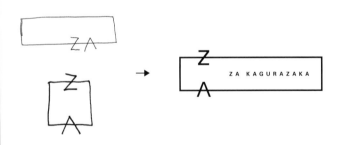

レジデンス＋ホテル＋オフィス＋ショップという複合的な機能をもつ建物のブランディング。人々が集い対話が生まれる「座」、街にとって唯一無二の存在を目指す「the」、生活・仕事など幅広くつながる「AtoZ」などのコンセプトを表現したネーミングを、フレキシブルに運用できるロゴで表現した。

フレキシブルなデザインシステム

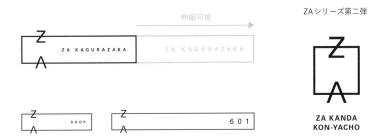

ZAシリーズ第二弾

伸縮可能

ZA KAGURAZAKA

ZA KAGURAZAKA

SHOP

601

ZA KANDA
KON-YACHO

伸縮可能なデザインシステムにすることで、建物内の各種サインや、Web用アイコンなどへの柔軟な対応ができるようになっている。また、新しいZAシリーズの建物が完成した際には、形状を変えながら運用していける拡張可能性も併せもっている。

サインデザイン

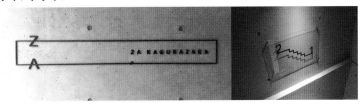

LINKAGE

東海道五十三か所の宿場町をつなぐソーシャルプロジェクト

| デザインの
つかまえ方 | 「東海道」をモチーフに、
「ヒト、モノ、コト」をつなぐ |

日本橋から京都まで、東海道五十三か所の宿場町をつなぐソーシャルプロジェクト。
街道沿いの清掃活動「クリーンナップ」や、講師を招き街への理解を深めていく場「アカ
デミア」などを中心に活動している。宿場町をつなぐ「東海道」をモチーフに、「ヒト、
モノ、コト」をつないでいく核となる「東海道リンケージ」を象徴するデザインにした。

ロゴのバリエーション

NIHONBASHI

日本橋リンケージ

FUTAGAWA

二川リンケージ

代表の組織のロゴ、および各宿場町の活動で使われるロゴを作成した。各ロゴの色は、伝統的な
日本の色から採用された。

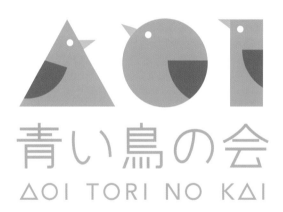

青い鳥の会

AOI TORI NO KAI

それぞれに違う個性をもつ子どもたちの支援組織でありたい

デザインの つかまえ方	△○□を用い、個性の違う AOI（青い）鳥をデザイン

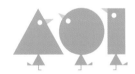 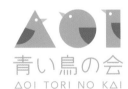

石巻管内特別支援学級後援団体「青い鳥の会」のロゴデザイン。三角、丸、四角の形状を使い、アルファベットでAOI（青い）鳥をデザインした。一人ひとり、個性が違っていいという想いを、それぞれ形の違う鳥で表現している。三羽の鳥は、保護者とこどもたち、会の支援者の三者も象徴している。

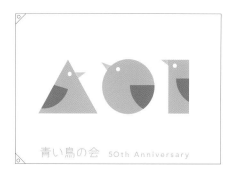

東日本震災で失われてしまった会の旗をつくり直したいという依頼がありデザインで協力した。旗は会に属するこどもたちと保護者、支援者の手づくりによって完成した。

会旗をつくるための型紙

Client：石巻管内特別支援学級後援団体「青い鳥の会」/ 2015

 PANOPLAZA

パノラマ技術を用い、新しい空間体験を提供するサービス

デザインの つかまえ方

透視図法を用いて、「P」のシンボルをつくる

360°パノラマバーチャルコンテンツ製作サービス「PANOPLAZA」のリブランディング。頭文字「P」をモチーフに、立体感や奥行き、広がりを感じる表現とした。デバイスを通し、実空間にいるような新しい空間体験を提供することをイメージしている。

スケッチ

イメージ図

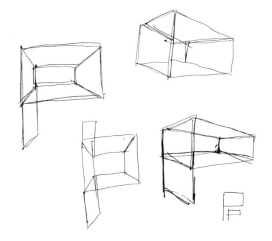

360° view.

スケッチと合わせ、サービス利用者の気持ちになってイメージ図を描いた。まるでその空間にいるような、没入体験をイメージしながら、ロゴデザインへとつなげていった。

基本形

 PANOPLAZA

ワイヤータイプ

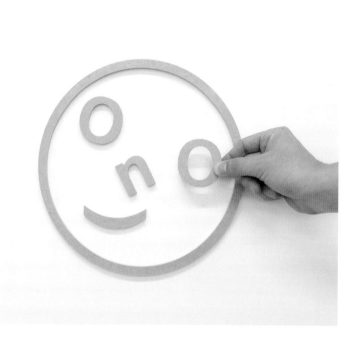

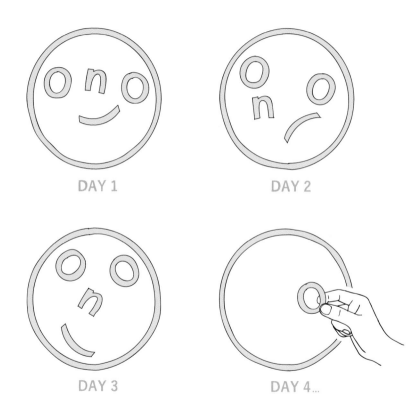

DAY 1

DAY 2

DAY 3

DAY 4...

自社のロゴを使って、人を楽しませるアイテムをつくりたい

⬇

デザインの つかまえ方	ロゴで遊べる、 福笑いサインをつくる

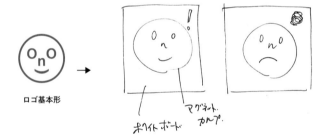

ロゴ基本形

ホワイトボード

マグネット.
カンプ.

自社のエントランスサインデザイン。事務所設立以降使用している笑顔の「ONO」マークはたくさんの方々にご好評いただいていたが、ロゴを使ってもっと面白いことができないか模索してた。長年温めていたアイデアが、あるとき「遊べるサイン＝福笑い」という形で結びついて完成した。

その日の気分によって表情を変えることができる

きっかけとなったアイデア（2012年ごろ）

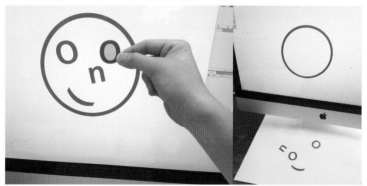

事務所設立直後から、ロゴで遊びながらさまざまなトライを繰り返していた。この時点では、ロゴを福笑いのようにして遊ぶという考えと、サインデザインという考えがつながっていなかった。

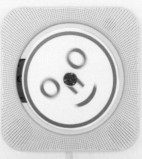

ONO
BRAND
DESIGN

ONO BRAND DESIGN

HAPPY NEW
YEAR 2014!!

HAPPY NEW
YEAR 2014!!

HAPPY NEW
YEAR 2014!!

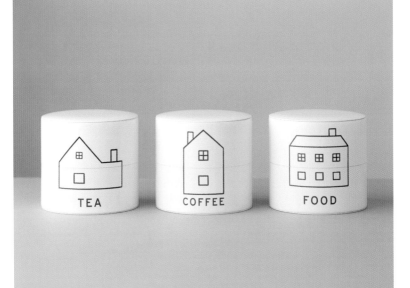

ちょっとしたユーモアを込めた、オリジナル保存缶をつくりたい

デザインの つかまえ方	家型のイラストに 依頼者の苗字「田口」を隠す

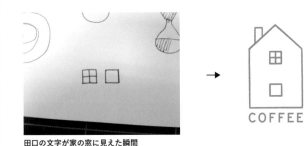

田口の文字が家の窓に見えた瞬間

コーヒー好きの田口夫妻から、コーヒー豆の保存缶用にイラストを描いて欲しいと依頼があった。「田口家」「家で使う」などのキーワードを大切にしながらスケッチを重ねるなかで、「田口」の文字が家の窓に見える瞬間があった。当初は販売予定はなかったが、話が盛り上がり「TAGUCHI PRODUCTS」というブランド名で売り出されている。

手描きでイラストを仕上げていく

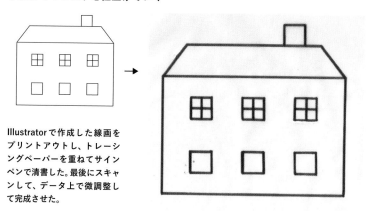

Illustratorで作成した線画を
プリントアウトし、トレーシ
ングペーパーを重ねてサイン
ペンで清書した。最後にスキャ
ンして、データ上で微調整し
て完成させた。

街並みをイメージしてシリーズ化

Client：TAGUCHI PRODUCTS / 2013

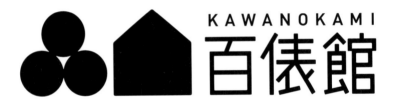

米百俵

震災防災集団移転地での、新旧住民をつなぐ場のデザイン

↓

| デザインの
つかまえ方 | 地域の将来を想う、現代の
米百俵精神をシンボル化 |

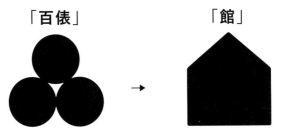

「百俵」 → 「館」

米百俵（私財）を投じ　　　　住民をつなぐ場をつくる

2015年に開館した私設図書館カフェ「川の上・百俵館」。石巻市の防災集団移転地域に
位置し、新旧住民の交流をはかる施設となるべく、古い農協倉庫がリノベーションさ
れた。「私財を投じ人を育てる」という米百俵の精神が込められた施設名称を、素直に
力強くシンボル化することを目指した。

ロゴの形状は、「教育」「居場所」「暮らし方」という、百俵館の3つの施設コンセプトともリンクしている。ロゴをモチーフにしたアイテムも各種デザインした。

Client：石巻・川の上プロジェクト / 2015

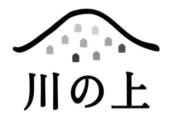

川の上

Ishinomaki
Kawanokami
Project

まちを耕し、
ひとを育む

まちの将来をみんなで考えるプロジェクトをスタートしたい

↓

| デザインの
つかまえ方 | 地域のシンボル「上品山」を
モチーフに未来のまちを描く |

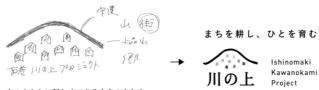

山のふもとに新しくできる未来のまちや、
人々の暮らしを想像する

まちを耕し、ひとを育む

川の上　Ishinomaki
　　　　Kawanokami
　　　　Project

宮城県石巻市、川の上(かわのかみ)地域を中心としたまちづくりのプロジェクト。東日本大震災で被害が大きかったエリアからの集団移転が決まり、水田だった場所に新しいまちができることになった。多くの人が自分たちのまちに誇りをもてることを願い、地域のシンボルをモチーフにしたロゴと、稲作文化を感じる理念コピーを開発した。

初期コンセプトイメージ

アイテム展開

プロジェクトのキービジュアルと理念コピー

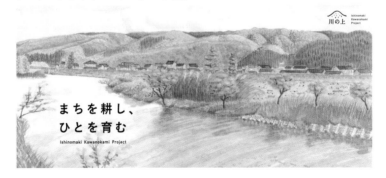

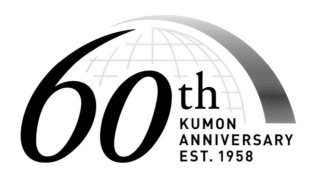

60th
KUMON
ANNIVERSARY
EST. 1958

60周年を迎え、さらに世界へと広がるKUMONを表現したい

デザインの つかまえ方	大切にしている3つの想いを 込めたデザインを模索する

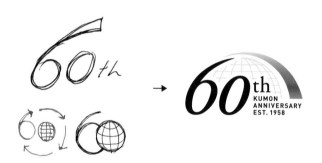

60周年ロゴのデザインとして、KUMONが掲げる「世界への広がり」「学びの進化・深化」「グローバルな知恵の還流」という3つのコンセプトを込めたいというオリエンテーションがあった。シンプルでわかりやすいデザインのなかに、KUMONの未来に向けた想いを込めることを考えた。

詳細コンセプト

世界への広がり

60周年ロゴマークに使われている地球のモチーフは、これからも地球上のさまざまな地域・世代の人々に「学ぶ」喜びを届け続けるKUMONの広がりを表現しています。

学びの進化・深化

KUMONブルーから暖色へと変化する彩色は、KUMONがこれからも彩り豊かに、さらに学びを進化・深化させていくことを表現しています。また、指導者や社員の「理性」と「情熱」を象徴しています。

グローバルな知恵の還流

地域を飛び越えるような勢いで、60の数字から伸びる力強いエレメントは、世界中で知恵を還流（共有・蓄積・活用）させる様子をイメージしています。

Client：株式会社 公文教育研究会 / 2018

Future
Arc

コンテンツ制作の未来を見据え、挑戦する姿を表現したい

デザインの つかまえ方	宇宙空間から見た地球を モチーフに知性や成長を表現

「世界遺産」などのコンテンツを制作するTBSビジョンのロゴデザイン。「Future Arc」というコンセプトのもと、挑戦していく姿勢、右肩上がりの成長、品質や知性と同時にダイナミックさを表現している。 コーポレートカラーは宇宙の雄大さを表すコズミックブルーとした。

アイデアの基礎となったデザイン

デザインの最終化

——— 初期のデザイン案

——— アーク最終化版

アークの太さと角度を微調整し、アークの軌跡を若干伸ばすことによって、ロゴの重要なエレメントであるアークの存在感を強めた。アークの存在感をより出すことで、宇宙から見た地球のイメージ、先進感や勢いを強化しつつ、ロゴの視覚的なインパクトを強めることを目指した。

Client：株式会社 TBS ビジョン（現：株式会社 TBS スパークル）/2013

PLAZA
PLAZA

人が集うプラザ（広場）を象徴したロゴをつくりたい

デザインの つかまえ方

ロゴの中央にある「A」を 人に見立ててデザインする

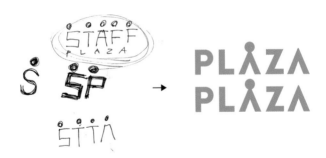

異文化コミュニケーションマガジン「PLAZA PLAZA」のためのロゴデザイン。当初は「STAFF PLAZA」という人材部門のためのロゴデザインの依頼だったが、デザインの提案後に「PLAZA」の言葉を冠に、さまざまなサービスを展開していく方針になった。「人が集う」「人が中心」であることを象徴したロゴとなっている。

サービス体系図

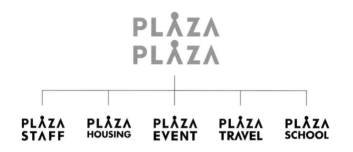

情報誌の表紙デザイン

初回プレゼンテーション資料

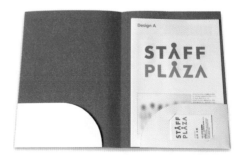

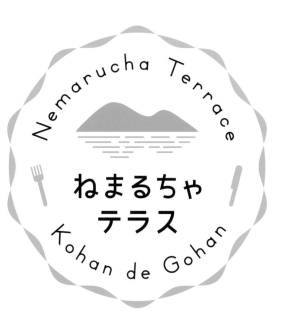

Nemarucha Terrace

ねまるちゃ
テラス

Kohan de Gohan

Kohan

de

Gohan

湖畔を眺めながら、ご飯を食べられる特別感を表現したい

**デザインの
つかまえ方**

湖畔に映る山々など特別な景色をシンボル化する

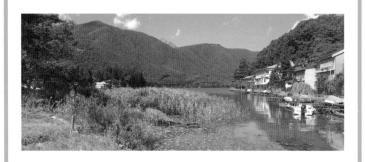

2018年に長野県大町市木崎湖の湖畔にオープンしたカフェ「ねまるちゃテラス」。木崎湖に映り込む山並み、光る湖畔など印象的な風景をロゴデザインのモチーフにしながら、「Kohan de Gohan」のキャッチコピーとナイフ／フォークのアイコンで、特別な景色を眺めながら食事ができる場所であることをアピールしようと考えた。

スケッチとその他のデザイン案

 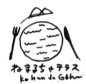 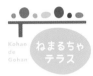

サインデザイン

完成した店舗

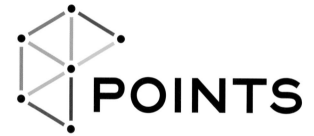

日本と世界をつなぎ、情報を世界に発信する企業像を表したい

↓

デザインの つかまえ方	点と点をつなぎ、新たな 価値を生み出す姿を表現

日本とシンガポールを拠点に、日本の価値あるブランド・製品・文化をASEANを主とした海外マーケットへと発信していくマーケティング企業のロゴデザイン。POINT（点）をモチーフに、点と点をつなぎ大きな面やネットワークを構築していく姿をイメージした。多様性をつなぎ合わせる意味も込め、点と点をつなぐ線はカラフルなものとなっている。

スケッチとデザインの検討

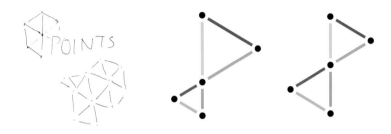

名刺デザイン

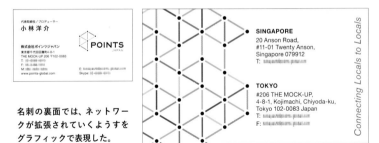

名刺の裏面では、ネットワークが拡張されていくようすをグラフィックで表現した。

Connecting Locals to Locals

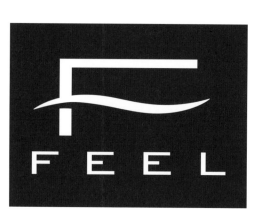

旅先で感じる特別な気持ちや、感情を表現したい

デザインの つかまえ方	心地よい風や開放感を 波型のエレメントで表現

東武トップツアーズの旅行商品ブランド「Feel」のロゴデザイン。旅先で感じる心地よい風など、日常とは違う体験との出会いをイメージしてデザインした。スタイリッシュなロゴデザインで、「＋αの満足感」や「上質感の提供」を表現している。

旅行商品カタログへの展開

スケッチ

 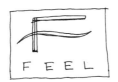

その他のデザイン案

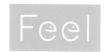

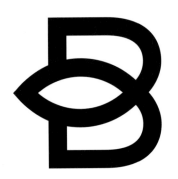

BLOOM DESIGN

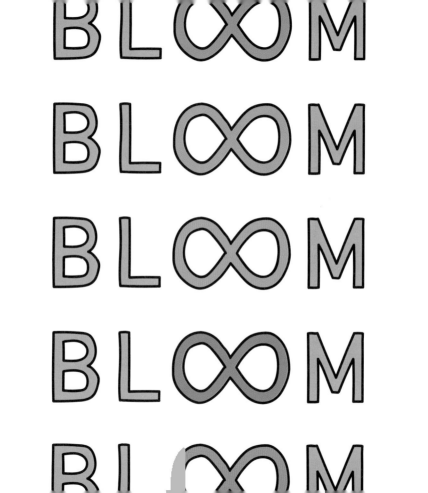

クライアントの想いを咲かせる会社でありたい

デザインの つかまえ方	花が咲くようすや∞の形を 融合して「B」を形づくる

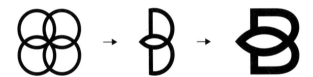

花が咲く、　　　　　　インフィニティ（∞）、　　　　完成
つぼみが開く　　　　　イニシャル「B」

デザインプロダクションのロゴデザイン。単独で使っても映えるシンボルマークが欲しいという依頼に対し、社名であるBLOOM（花咲く）や、インフィニティ（∞）を感じさせる「B」のマークをデザインした。「クライアントの想いを咲かせたい」というBLOOM DESIGNのビジョンをシンプルに表現している。

デザイン検証

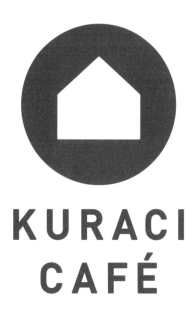

老人ホームでの生活に、良い時間を提供できるカフェをつくりたい

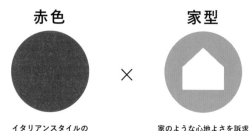

デザインの つかまえ方	老人ホームのイメージを くつがえす本格的なカフェ

赤色

イタリアンスタイルの
カフェを訴求

×

家型

家のような心地よさを訴求

介護付き有料老人ホーム「クラーチ」シリーズに併設されている「クラーチカフェ」のロゴデザイン。入居者やその家族が楽しめ、地域にも解放できる本格的なカフェづくりを目指していた。ロゴデザインも老人ホームを想起させるようなデザインではなく、イタリアンスタイルを感じさせる赤と、心地よさを感じさせる家型をモチーフとした。

店舗展開

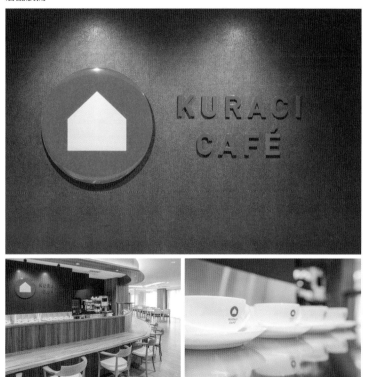

GCP GLOBAL CAREER PROGRAM

ビジネスの基礎を英語で学び、成長できることを伝えたい

↓

| デザインの
つかまえ方 | 新芽や階段をモチーフに、
学びを通した成長を表現 |

杏林大学総合政策学部で新しく始まった授業プログラム「グローバル・キャリア・プログラム(GCP)」のロゴデザイン。ビジネスの基礎を英語で学ぶ、実践を考慮したプログラムとなっており、その課程を通して成長する学生たちの姿を、伸びゆく新芽や高みへと進む階段になぞらえてデザインした。

パンフレットのためのピクトグラムデザイン

基礎的な英語力を養う

英語での思考・議論・発表と
ビジネス・スキルの習得

 CRITICAL
THINKING

 GLOBAL CAREER
DEVELOPMENT

将来を考える・海外で学ぶ

英語で社会科学を学ぶ

 PUBLIC
SPEAKING

 COMMUNICATION
FOR BUSINESS

ロゴデザインと雰囲気を統一し、ピクトグラムをデザインしている。

デザイン検証

SpaceFinder

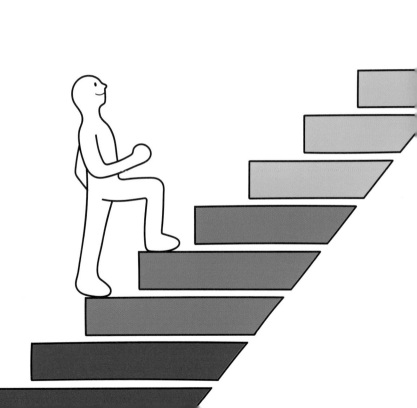

ビジネスの課題解決を支援するソフトウェアでありたい

**デザインの
つかまえ方**

成長への確かなステップで
未来へと前進するロゴ

イニシャルの「S」や「F」
をモチーフに

ステップのイメージを
強化する

鋭角にトリミングし
前進感を付加

ものづくりの現場で生まれ、今では幅広い製造業で使われている業務改革ソフトウェア「SpaceFinder」の新しいロゴデザイン。「改革のステップを登り続ける推進力」をコンセプトに、SpaceFinderが業務の課題解決やあるべき姿の実現を支援し、組織がさらに力強く、勢いを増してステップアップするようすを表現した。

シンボルマークのブラッシュアップ

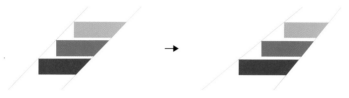

初回提案
３段とも同じパーツを用いていたため、
成長や上昇する印象が弱い。

ブラッシュアップ提案
奥行きのあるパースをつけることで、
右上がりの成長や、前進する印象を強化。

クライアント作成のデザイン依頼書と、初回打ち合わせメモ

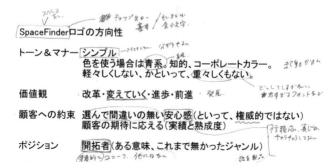

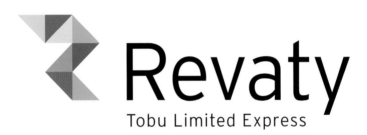

Revaty

Tobu Limited Express

あらゆる路線に適した車両編成で運行できることを表現したい

↓

デザインの つかまえ方	カラフルな三角形の 組み合わせで自由さを表現

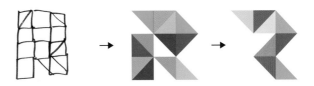

パズルのような三角形で
「R」の形状を検討

カラフルな色彩と、
Rの可読性を検討

車両カラーとの
調和を高める

パズルのように組み替えの可能性を感じる、カラフルな三角形の集合体でシンボルマークを構成することによって、「東武鉄道500系 Revaty（リバティ）」の特徴である「多様で自由な運行スタイル」を表現した。使用しているカラーは車両デザインとの調和を高めながら、東武鉄道の沿線に由来するモチーフから採用された。

車両や駅での展開

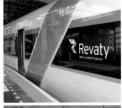

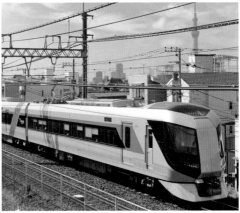

その他のデザイン案

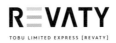

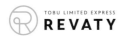

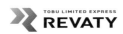

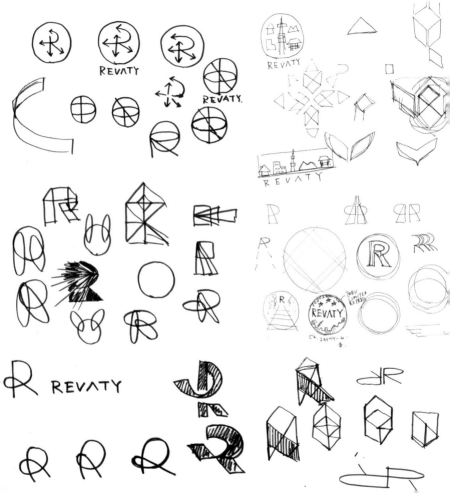

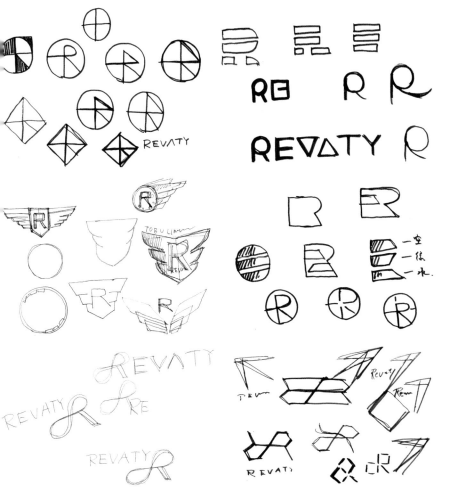

Creative Support Company

maruman ®

クリエイティブな想いを
応援します!!

クリエイティブな想いに寄り添う会社でありたい

デザインの つかまえ方	吹き出しを用いることで ブランドを擬人化する

maruman Brand Voice

\ Creative Support Company /

maruman®

スケッチブックやノートを販売する「マルマン株式会社」の新しいミッションスローガ
ン「Creative Support Company」のロゴデザイン。多くの人のアイデアやクリエイティ
ブをサポートする存在でありたいという想いを、吹き出しの要素を使ってブランドを
擬人化することで、生きた「ブランドボイス」として届けたいと考えた。

デザイン開発で大切にしたポイント

・クリエイティブをサポートしたいという想いを表現

・マルマンCIロゴとの相性／バランス

・縮小表示を考慮したシンプルなデザイン

・アクセントで印象に残る工夫

既存CIロゴとの組み合わせバランス検討

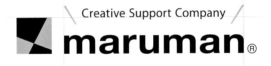

その他のデザイン案

Creative Support Company Creative Support Company

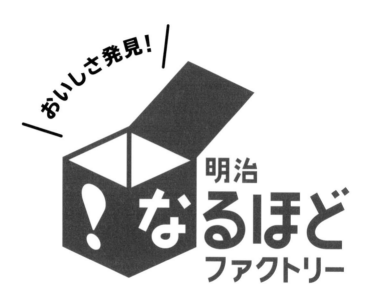

おいしさ発見！

明治
なるほど
ファクトリー

おいしさの理由を発見できる、楽しい工場見学施設でありたい

| デザインの
つかまえ方 | びっくり箱をモチーフに、
工場見学のワクワクを表現 |

工場の形を抽象化

普段は見られない
秘密が詰まっている

びっくり箱を開くように
ワクワク楽しく学べる

株式会社明治の工場見学ブランド「おいしさ発見！明治なるほどファクトリー」のロゴデザイン。普段は入ることができない工場をびっくり箱になぞらえ、身近な製品のおいしさの理由をワクワク楽しく学び、見学者の口から「なるほど！」という驚きの言葉が出るようすをイメージした。

その他のデザイン案

キャッチコピー、社名、施設名と3つの文字要素を組み合わせ、わかりやすくロゴ化する必要があった。各情報の強弱を調整しながら、デザインを検討していった。

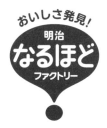

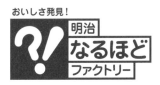

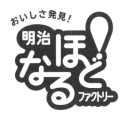

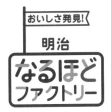

Excellent Workplace Award

2017

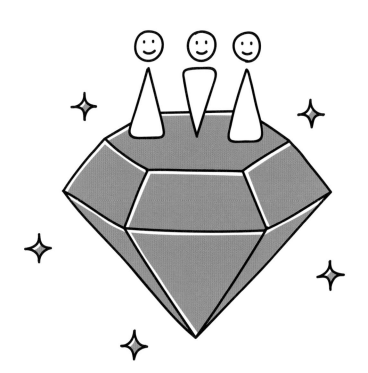

生産性向上と魅力ある職場づくりに取り組む企業を表彰したい

↓

**デザインの
つかまえ方**

職場の要である「人」と、
「輝く結晶」を融合したロゴ

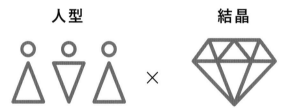

人型

結晶

×

職場の要である「人」を象徴

人が輝く職場／生産性の高さ／
表彰制度らしさを象徴

厚生労働省の表彰制度「働きやすく生産性の高い企業・職場表彰」のためのロゴデザイ
ン。働きやすさと生産性の向上を両立した魅力ある職場の姿を表すため、職場の要で
ある「人」と、優れた職場環境を象徴した「輝く結晶」をモチーフにデザインした。表彰
制度として、受賞企業の誇りになるよう金色のカラーリングを選択した。

アイデアスケッチ

各賞との組み合わせ

2017
最優秀賞

2017
優秀賞

2017
キラリと光る
取り組み賞

ビッグルーフ滝沢

BIG ROOF TAKIZAWA

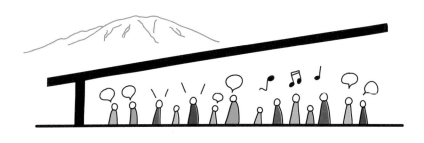

たくさんの人が大屋根の下に集う、魅力的な交流拠点施設に

デザインの つかまえ方	特徴的な大屋根デザインや 賑わいをイメージした「T」

滝沢市のイニシャル「T」／
大屋根をもつ建築デザイン

×

人々の賑わい／情報発信

岩手県滝沢市交流拠点複合施設「ビッグルーフ滝沢」のロゴデザイン。特徴的な大屋根をもった建築デザインと、滝沢市のイニシャルをシンボライズした「T」に、カラフルな彩色を組み合わせ、市民で賑わう施設や活発な情報発信をイメージした。ロゴのカラーは滝沢市の伝統的なお祭り「チャグチャグ馬コ」の色鮮やかな装束から着想した。

初期スケッチ

ロゴの彩色は滝沢市の伝統行事「チャグチャグ馬コ」の色鮮やかな装束から着想。

完成した建築とサイン

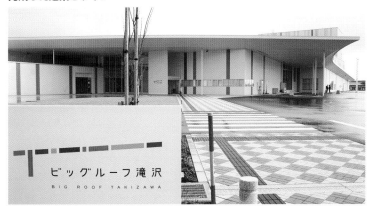

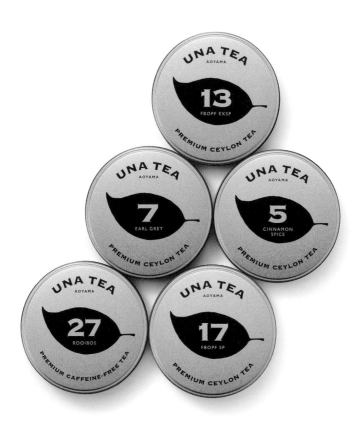

厳選された茶葉から抽出される、美味しい紅茶を表現したい

| デザインの
つかまえ方 | 高級感や紅茶の美味しさを
伝える金色の缶 |

プレミアムセイロンティーブランド「UNA TEA AOYAMA」のためのパッケージデザイン。厳選された茶葉から抽出される美味しい紅茶や、高級感を金色の缶で表現した。金の色は、紅茶でとくに美味しいとされる最後の1滴「ゴールデンドロップ」から着想を得ている。

缶とギフトボックス、ペーパーバッグ

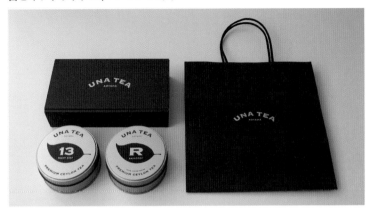

包装資材は金色の缶を引き立てる黒を選択。

初回のデザイン案

RoboRobo

各種クラウドサービスをつなぎ、仕事を楽にするロボットサービス

| デザインの
つかまえ方 | 多様なサービスとの連携と、
特徴的な名称をモチーフに |

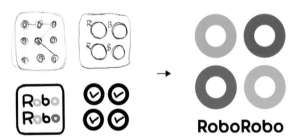

オープンアソシエイツ株式会社のロボットサービス「RoboRobo」のロゴデザイン。仕事における単純作業をクラウド上のロボットに任せることで、人々が本来の仕事に集中する時間を生み出すことを目指している。さまざまなクラウドサービスと連携して効率化できることを、多様性を感じさせるカラフルな4つの円で表現した。

ロゴデザインの方向性まとめ

1 さまざまなサービスを「つなぐ」存在であること表現

2 仕事を的確にサポートしてくれる「信頼感」を表現

3 誰でも簡単に使える「親しみやすさ」を感じる

その他のアイコンデザイン案

Build

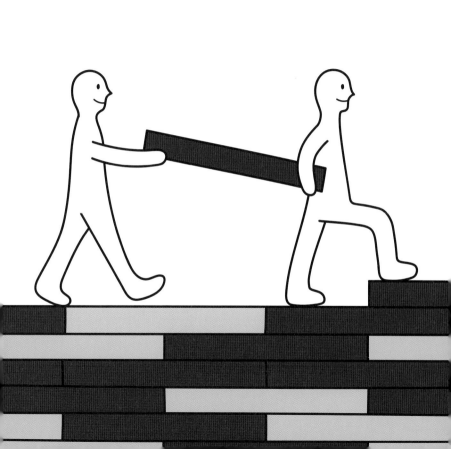

チームと共にイベント成功への土台をつくる

<table>
<tr><td>デザインの
つかまえ方</td><td>土台をイメージした力強い
エレメントをロゴに付加</td></tr>
</table>

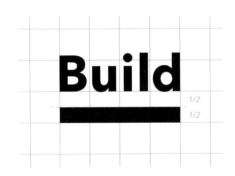

イベント企画会社「Build」のロゴデザイン。Buildのロゴタイプの下部に配した「Foundation Bar」は、チームと共に積み重ねてイベント成功への土台を創る企業姿勢を表現している。ロゴ、名刺、会社案内などは統一されたグリッドに沿って構成されている。

ロゴデザインに用いたグリッドをアイテムデザインにも適用

名刺のグリッド

完成

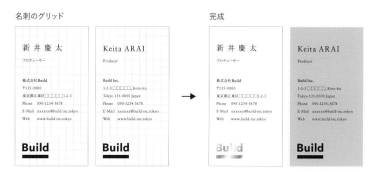

提案資料のグリッド

完成

Client：Build Inc. / 2016

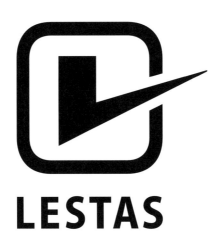

LESTAS

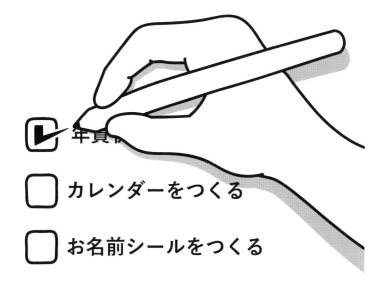

☑ 年賀状

☐ カレンダーをつくる

☐ お名前シールをつくる

お客さまのタスクを減らす会社でありたい

↓

デザインの つかまえ方	完了を意味するチェックと 社名のイニシャルを融合

「チェックマーク」

×

LESTASの「L」

×

レスタスの「レ」

「名入れカレンダー製作所」「お名前シール製作所」など、さまざまなオーダーメイドサービスを展開している「LESTAS」のロゴデザイン。顧客のタスクを減らし、多様な解決策で応えていくLESTASの姿を象徴し、タスクの完了を意味するチェックマークと、LESTASの頭文字「L」や「レ」をモチーフにデザインした。

スケッチとデザインの検討

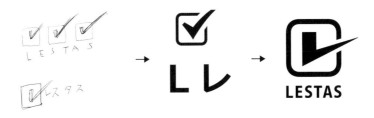

アイテム展開

書類発送元のサービスに、社員がチェックできる封筒

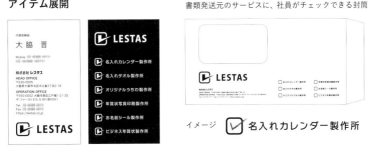

イメージ ☑️ 名入れカレンダー製作所

名刺裏面のサービス一覧など、さまざまな場面でシンボルマークを応用展開できる。請求書など
を送る封筒では、空欄になっているボックスに社員がチェックを入れて送付することができる。
あらゆる場面でロゴや自社ブランドを意識できるようデザインした。

事例① HoiClue

事例② Lighthouse

事例③ 図案スケッチブック 60 周年記念商品

事例④ enish

デザインの試行錯誤

ブレイクスルーの瞬間をたどる

「デザインの瞬間」でも紹介した4つの案件について、デザイナーがどのように思考を重ねていったのか、作業のプロセスとともに詳細に解説します。アイデアが大きく飛躍するブレイクスルーの瞬間にはさまざまな場面やきっかけがあり、そこでどんなことが起こっているのか、「デザインをつかまえる」とはどういうことなのか、クライアントとの打ち合わせからプレゼンテーションでのやり取りまで、現場の雰囲気を感じてください。

デザインの試行錯誤 ①

HoiClue の場合

保育と遊びのプラットフォーム「HoiClue」のロゴリニューアル。「こどもの "やってみたい" っておもしろい」という想いをどうしたらロゴで表現できるか、クライアントさんと対話を重ねながらデザインを進めた。

キーワードを集める

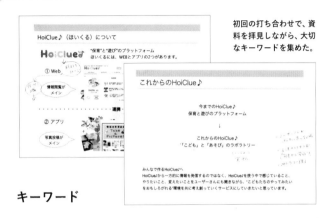

初回の打ち合わせで、資料を拝見しながら、大切なキーワードを集めた。

キーワード

・「こどもの"やってみたい"っておもしろい。」（今後のタグライン）

・正論すぎない。「おもしろい」が基準。おもしろさの共感

・「こども」と「あそび」の実験室。みんなで楽しくつくり上げる場所に

・便利さや大人の都合ではなく、こどもの姿や想いが見えるように

・保育士さんの重要さを伝えたい。こどもの土台をつくる仕事

・ロゴは山吹色のイメージ、元気、温かみ

スケッチを重ねながらモチーフを探す

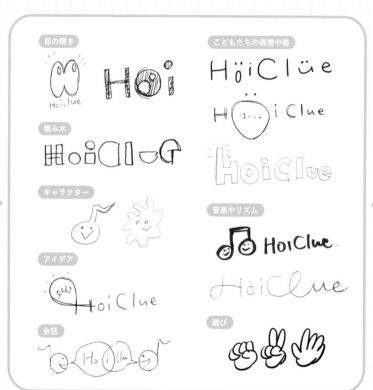

ロゴ案を作成していく

名称を強く訴求するワードマーク中心の開発とした。

目の輝き

HoiClue

HöiClue

積み木

HöiClue

HoiClue

キャラクター

アイデア　会話

 HoiClue

こどもたちの表情や姿

HöiClue

HöiClüe

HöiClue

音楽やリズム

HöiCLUE♪

HoiClue♪

遊び

HoiClue

初回プレゼン（それぞれのロゴにタイトルをつける）

A案　「会話、想像、アイデア膨らむ」

HoiClue

B案　「驚きや笑顔をみんなでつくる」

HöiClüe

C案　「驚きや笑顔をみんなでつくる」

HoiClue

D案　「パッと目がかがやく瞬間」

HoiClue

E案　「のびのびと笑顔になる」

HoiClue

F案　「元気よく遊ぶこどもたち」

G案 「みんなでつくり上げるサービス」　　**H案** 「楽しいリズムをつくりだす」

プレゼンシートでは展開例も提示した。

候補案が絞られる

G案（有力候補）

タイトル：みんなでつくり上げるサービス

F案（第2候補）

タイトル：元気よく遊ぶこどもたち

クライアントのコメント：候補の2つの案は、多くの人が関わりやすい親しみやすさ、型にはまらないワクワクする雰囲気が良い。顔のアレンジや、音符は不要。

ブレイクスルーの瞬間

! きっかけ＝クライアントとの対話

HoiClue は
みんなでつくるサービス。
G案で、もっと手づくり感を出した
アレンジを見てみたいです。

！

それでは、
もっと手を使ってロゴを
つくってみましょう！

クライアントさん

小野

リファイン

こどもの「やってみたい！」や「みんなでつくるサービス」を
表現するために、実際に手を使ってブラッシュアップした

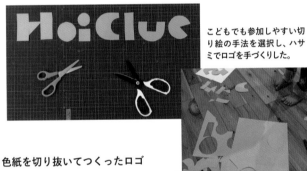

こどもでも参加しやすい切り絵の手法を選択し、ハサミでロゴを手づくりした。

色紙を切り抜いてつくったロゴ

切り絵の形状をIllustratorで整えていく

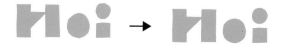

色検証

オリジナル **HoiClue** **HoiClue**

検証1 **HoiClue** **HoiClue**

検証2 **HoiClue** **HoiClue**

検証3 **HoiClue** **HoiClue**

● 検証4 **HoiClue** **HoiClue**

· · · ·

完成

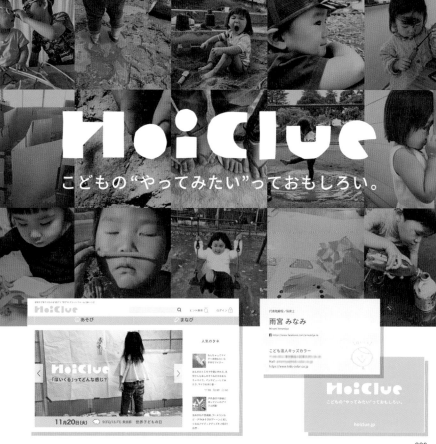

デザインの試行錯誤 ②

人身取引被害者サポートセンター
Lighthouse

ライトハウスの場合

人身取引の被害を受けている人たちをサポートする活動を行う NPO 法人のロゴデザイン。被害を受けている人たちにとって、「Lighthouse」がどんな存在であるべきか自問自答しながらデザインを進めた。

キーワードを集める

初回打ち合わせのメモ

キーワード

・被害を受けている人たちの希望の光、導く光となりたい

・ネーミングはその想いをこめ、ライトハウス（灯台）とした

・日本中にたくさんの灯台があるイメージ

・被害者だけでなく、多くの人に活動を知ってもらうためのロゴ

・信頼感と洗練、親近感がありながらも可愛すぎないロゴ

・光を感じさせる明るい色（黄色に絞りデザイン開発を進めた）

スケッチを重ねながらモチーフを探す

灯台

LIGHT HOUSE

Light house

被害者を導く希望の光

灯台と人

LIGHT HOUSE

心に光をあてる

ロゴ案を作成していく

灯台

Lighthouse

LIGHT|**HOUSE**

Light
house

L

LIGHTHOUSE

Lighthouse

この時点では灯台をそのまま抽象化して、
文字と組み合わせる案を検討していたが、
想いを伝え切れていないと感じていた。

被害者を導く希望の光

Lighthouse

心に光をあてる

人身取引被害者サポートセンター
Lighthouse

Light
house

Lighthouse

意思の表明

人身取引の
無い社会へ

233

！ きっかけ＝自問自答を通した気づき

通常の灯台「灯台下（もと）暗し」

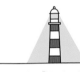

ライトハウス「足下を照らす灯台」

ライトハウスは一言で言うと「どんな灯台」なんだろう？

▼

ヒアリングでは被害者は自分たちの近くにもいると知った

▼

「灯台下暗し」ではなく「足下を照らす灯台」のような存在に

▼

灯台のイメージを転換することで、想いを伝えよう

「足下を照らす」という想いを表現した案も考える

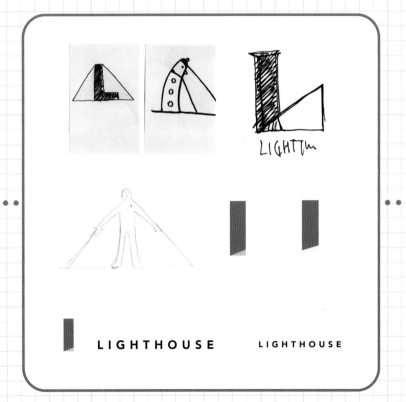

初回プレゼン（ロゴにタイトルや説明文をつける）

A案 「Guide the Way.」

Lighthouse

日本やアジア全域で親しまれ、幸運の象徴でもある渡り鳥「ツバメ」をモチーフにしたデザイン。光を受けながら飛び立つ姿は、ライトハウスの光が人身取引の被害者をサポートし、彼らにとって少しでも良い方向に進めることをイメージした。

B案 「Finding your Heart. Finding your Smile.」

人身取引の被害にあっている方の心に光をあてる、その力強い意志を表現したデザイン。ガラスについた曇りを拭き取ったり、砂などを払いのけたりして光をあてるイメージ。

この時点でC案にアイデアの飛躍が起こっているが、まだ確信はもてていない。デザインはデザイナーの意図とクライアントの想いが合致することで強度が増すため、プレゼンの場はさまざまな意見や反応を得ることで、より良い着地点を探すための時間。

C案　「足下を照らす灯台」

LIGHT HOUSE

灯台は通常、高い場所から光を遠くまで照射し、船舶の運航を円滑するためのものだが、人身取引の被害者は、どこか遠い世界の話ではなく我々の近く、まさに足下にいる。そのことを伝え啓発するための「L」のシンボル。

D案　「ダイレクトメッセージ」

人身取引の
無い社会へ
Lighthouse

人身取引を無くしたいというメッセージを、ロゴでも強く発信できないかと考えたストレートなアイデア。

リファイン

C案に決定、ロゴタイプを再検討することになった
・Lighthouseの名称は改行しない
・「人身取引被害者サポートセンター」という名称も併せて表示する
・セリフ系など別の書体でどう見えるか検討したい

書体検証1

人身取引被害者サポートセンター
LIGHTHOUSE

書体検証2

人身取引被害者サポートセンター
LIGHTHOUSE

書体検証3

人身取引被害者サポートセンター
LIGHTHOUSE

さまざまな書体を検証し、最終的にロゴタイプは「Linotype Didot」が採用された。親しみやすい雰囲気をもった灯台のシンボルと、洗練されたロゴタイプの組み合わせは、当初のキーワードである「信頼感と洗練、親近感がありながらも可愛すぎない」という点を実現した。

書体検証4

人身取引被害者サポートセンター
Lighthouse

● **書体検証5**

人身取引被害者サポートセンター
Lighthouse

書体検証6

人身取引被害者サポートセンター
Lighthouse

書体検証7

人身取引被害者サポートセンター
LIGHTHOUSE

完成

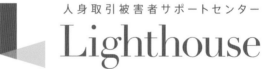

デザインの試行錯誤 ③

Sketch Book 60th

図案スケッチブック60周年記念商品

図案スケッチブックの60周年記念商品ロゴのデザイン。長年愛されてきた商品のデザインに関わるにあたって、もっとも大切なことは何か、ブランドの原点をひも解きながらデザインを進めた。

キーワードを集める

クライアント作成のオリエンテーション資料

キーワード

・図案＝マルマンのDNA。図案柄はCIロゴにも採用されている

・マルマンのDNAとは、質実剛健なものづくり、チャレンジ精神

・60年前に採用されたデザインが、今日まで使い続けられている

・「Sketch Book」の文字は、ちぎり絵でつくられたと伝わっている

・既存のユーザーだけでなく、新しい層にアピールする機会にしたい

・60周年のキャッチコピーは「ZUAN LIFE！」日常をクリエイティブに

スケッチを重ねながらモチーフを探す

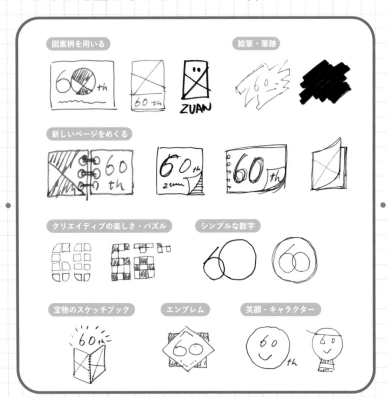

図案柄を用いる

絵筆・筆跡

新しいページをめくる

クリエイティブの楽しさ・パズル

シンプルな数字

宝物のスケッチブック

エンブレム

笑顔・キャラクター

ロゴ案を作成していく

❶ 早い段階で最終形に近いラフデザインを作成しているが、まだコンセプトが固まらず、最終形・着地点がイメージできていない。

図案柄を用いる

絵筆・筆跡

新しいページをめくる

クリエイティブの楽しさ・パズル

シンプルな数字

宝物のスケッチブック

エンブレム

その他

ブレイクスルーの瞬間

! きっかけ＝ブランドの原点に戻る

!

Sketch Book

図案スケッチブックは、多くの人に愛されているロングライフデザイン

▼

周年ロゴとはいえ、新しい要素を表紙デザインに加えることへの違和感

▼

「Sketch Book」の文字は、60年前にちぎり絵でつくられたと聞いた

▼

自分もちぎり絵の手法で、表紙に馴染む「60th」の文字をつくってみよう

maruman

ちぎり絵でロゴをつくってみる

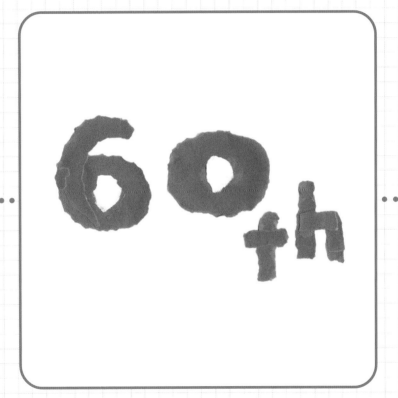

初回プレゼン（ロゴにタイトルや説明文をつける）

A案
「シンプルに伝える」

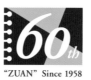

B案
「新しい1ページをめくる」

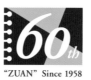

C案
「変わらないことの良さ」

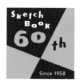

D案
「創作の情熱のそばに」

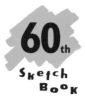

E案
「クリエイティブの楽しさ」

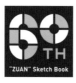

F案
「宝物のスケッチブック」

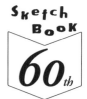

G案

「広がるマルマンのDNA」

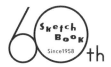

H案

「一歩前へ進む」

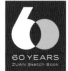

I案

「シンプルな大胆さ」

ロゴ単体ではなく、スケッチブック上での見え方を検証し提案した。

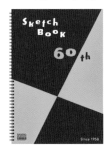
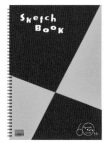
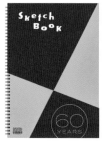

リファイン

プレゼン後、C案とG案の併用ができないか検討した

- スケッチブックに表示するロゴは、表紙によく馴染むちぎり絵のC案で決定
- 一方、新しい層へのアピール用に、店頭POPや各種PRでは現代的なG案を用いたい
- 検討の結果、用途を明確に分け、場面に応じて2つのロゴを使い分けることになった

C案→表紙限定ロゴ

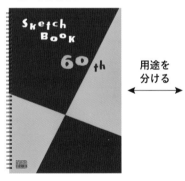

用途を
分ける
↔

G案→PR用ロゴ

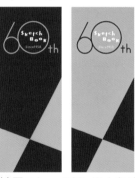

（店頭バナー、POP、Webなど）

表紙デザインの最終化

実寸サイズで出力し、各商品のロゴサイズを検討・確認した。

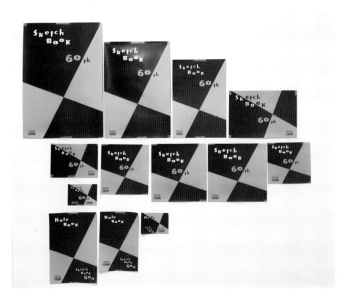

完成

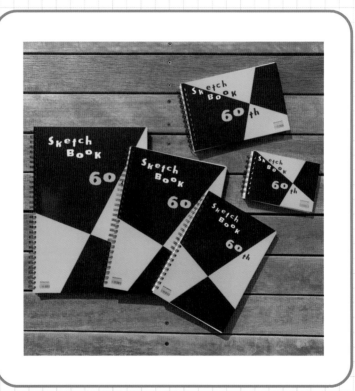

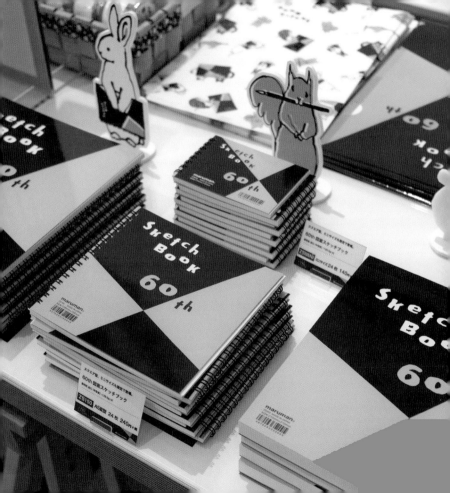

デザインの試行錯誤 ④

株式会社 enish の場合

株式会社 enish のロゴデザイン。「日本を代表するソーシャルゲーム会社に」という想いやクライアントが求める「かっこよさ」とは何か、一緒に取り組んだチームメンバーとともに考えながらデザインを進めた。

キーワードを集める

ロゴデザインの方向性確認資料

キーワード

・<u>日本を代表するソーシャルゲーム会社</u>

・<u>面白い</u>アイデア、即実行の<u>スピード感</u>、時代の波に乗る<u>感性</u>、<u>堅実さ</u>

・ロゴに<u>もっと想いを込めたい</u>

・<u>挑戦者</u>、<u>王道感</u>、<u>飛躍</u>を感じさせる

・<u>直感的に「かっこいい」と思える</u>、シンプルなデザインにしたい

・色はオレンジ等の<u>暖色系</u>に

スケッチを重ねながらモチーフを探す

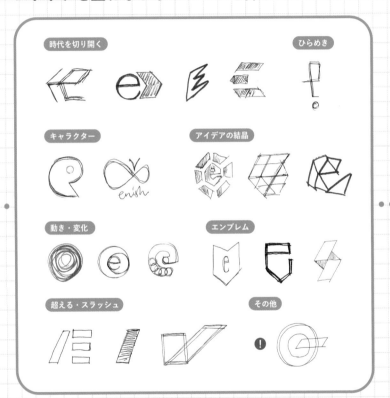

時代を切り開く

ひらめき

キャラクター

アイデアの結晶

動き・変化

エンブレム

超える・スラッシュ

その他

❶ 採用案につながるスケッチをしているが、まだ可能性を見いだしていない。

ロゴ案を作成していく（提案前のチーム打ち合わせ）

時代を切り開く

ひらめき

キャラクター

アイデアの結晶

動き・変化

エンブレム

超える・スラッシュ

その他

追加案を検証する

スケッチを描いていたときに漠然と考えていた、enishの「e」、Gameの「G」、「日本一」の「日」や「一」などの文字や想いを融合する案を追加することになった。検証を重ねて家紋のような堂々としたシンボルマーク案へとブラッシュアップした。

enish
Game
日本一

初回プレゼン（ロゴにタイトルや説明文をつける）

A案　「Cutting edge」

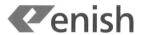

新しいことに挑戦する勇気、まずは実行するスピード感を表現しました。面白いものをつくるためには失敗を恐れず、決して丸くならないenishの姿を表現しています。

B案　「We Love Game!!!!!」

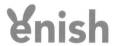

「ワクワクするゲームをつくりたい」というenishのシンプルで強い想いをデザインに込めています。作り手もプレイヤーもワクワクしてゲームを楽しんでいる。そんな状況を思い描いてデザインしました。

C案　「Evolution」

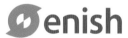

enishが常に変化し、現状を更新し続ける組織であり続けることをイメージしてデザインしました。右上がりのスパイラルを感じさせるマークは、時代を先に進める意志や挑戦の意味を込めています。

D案　「Relationship」

enishやentertainmentの頭文字「e」と、Gameの「G」を組み合わせたデザインです。日本発であるということから、「日」や「一」という漢字、家紋などもイメージしています。ゲームによって生み出されるたくさんの縁が、ひとつの大きなサークルをつくり出していくことをイメージしています。

E案 「The Big E」

≡enish

大きな目標を思い描くからこそ、そこに向かって一歩一歩、チームで前進することができる。あえて大文字の「E」をモチーフに、大きなステップをイメージしたデザインとしています。

プレゼン資料

リファイン、ガイドライン化

リファイン作業の一例（角度の検証）

組み合わせバランスの決定

ロゴ運用ガイドライン（抜粋）

● カバーイラストについて

　本書のカバーのイラストは、藤子・F・不二雄先生最後のチーフアシスタントを務められた、むぎわらしんたろう先生に描いていただきました。

　こどものころ、私は『ドラえもん』が大好きで、毎日毎日ドラえもんばかり読んでいました。ドラえもんを真似して描いてみたり、ひみつ道具から広がる不思議な世界に浸りながら成長しました。デザインを仕事にする上でも大切な、アイデアや想像を広げる力、そしてデザインを通して人を楽しませたいという気持ちは、ドラえもんから教わったと思っています。

　今回、はじめての単著を出すにあたり、「カバーイラストをどなたにお願いしたいですか？」と編集の後藤さんに問われ、私は「むぎわらしんたろう先生です！」と即答しました。むぎわら先生の『ドラえもん物語〜藤子・F・不二雄先生の背中〜』（小学館刊）を読んで大変感銘を受けており、また小さいころからの想いも重なり、他の方が思い浮かびませんでした。デザインの仕事において、私はク

ライアントの想いをかたちへと昇華することを大切にしていますが、今回は私自身の大切な想いをむぎわら先生にカバーイラストとしてぜひ表現していただきたかったのです。

　デザイン書のカバーイラストという一風変わった依頼にもかかわらず、むぎわら先生には優しく丁寧にご対応いただき、とても素敵で愛嬌あるカバーイラストを仕上げていただきました。まさか自分がドラえもんに出てきそうなキャラクターとして描いていただける日が来るとは夢にも思いませんでした。

　むぎわらしんたろう先生、宝物のようなイラストを本当にありがとうございました！

むぎわら先生の事務所にて

あとがき

　この本を手に取っていただきありがとうございます。少しでもデザインに向きあうみなさまのお役に立てることを願っています。

　執筆を通し、デザインは一人で完成できるものではないとあらためて実感しました。「デザインの試行錯誤」の章に書き記しましたが、クライアントさんやチームメンバーから受けた刺激が、デザインのブレイクスルーへとつながったことが私には何度もあるのです。

　同様に、本書も決して一人で書き上げることはできませんでした。「小野さんのこだわりや、愛の詰まった本にしましょう」とお声がけいただき、完成まで伴走してくれた編集の後藤さん、事例の掲載にご

快諾いただいたクライアントのみなさま、素敵なカバーイラストを描いてくださったむぎわらしんたろう先生、そして支えていただいた多くのみなさま、お力添えを本当にありがとうございました。

　「デザインのつかまえ方」という大それたタイトルをつけましたが、そこにはデザインに近道や裏技などなく、丁寧に粘り強く試行錯誤を続けることこそ「つかまえる力」になる、という想いを込めています。

　デザインの仕事は、経験を重ねるごとにどんどん面白みを増していきます。あなたが楽しみながら作ったものはきっと人の心に届きます。ぜひ、あなただけの「デザインのつかまえ方」を見つけてください。

2020年 3月
小野圭介

掲載ロゴ　クライアント・制作スタッフ一覧

HoiClue 2018
CL：こども法人キッズカラー
AD+D：ONO BRAND DESIGN 小野圭介

enish 2014
CL：株式会社enish
P：株式会社RitaBrands 池田清華
AD+D：ONO BRAND DESIGN 小野圭介

彩の国法律事務所 2013
CL：彩の国法律事務所
AD+D：ONO BRAND DESIGN 小野圭介

キタミン・ラボ舎 2009
CL：NPO法人 キタミン・ラボ舎
P：NPO法人 キタミン・ラボ舎
AD：ONO BRAND DESIGN 小野圭介
D：ONO BRAND DESIGN 小野圭介、川村格夫

KNIME 2014
CL：KNIME AG
ブランド戦略：flux21:group Frank H Vial
CD：Global Branding Partners 西脇健一
AD+D：ONO BRAND DESIGN 小野圭介

REBRANDING 2018
CL：株式会社REBRANDING
AD+D：ONO BRAND DESIGN 小野圭介

図案スケッチブック60周年記念商品 2018
CL：マルマン株式会社
AD+D：ONO BRAND DESIGN 小野圭介

キョーイク 2017
CL：キョーイクホールディングス
CD：株式会社d.d.d. 石澤昭彦
AD+D：ONO BRAND DESIGN 小野圭介

Studio Photo Story 2013
CL：株式会社 かく勇
AD+D：ONO BRAND DESIGN 小野圭介

Global WiFi 2018
CL：株式会社ビジョン
CD：株式会社d.d.d. 石澤昭彦
AD+D：ONO BRAND DESIGN 小野圭介

山の日記念全国大会 2016
CL：第1回「山の日」記念全国大会実行委員会
企画・運営：エービーシー株式会社 政友 修
P：株式会社ウイズアンドウイズ 政友 修
D：松本市立安曇、大野川、奈川小学校の児童
AD+D：ONO BRAND DESIGN 小野圭介

KUROFUNE DESIGN HOLDINGS 2018
CL：KUROFUNE Design Holdings 株式会社
AD+D：ONO BRAND DESIGN 小野圭介
「黒船ミシシッピ号」ウィキペディア日本語版
https://ja.wikipedia.org/?curid=285898

Lighthouse 2013
CL：NPO法人 人身取引被害者サポートセンターライトハウス
P：株式会社RitaBrands 池田清華
AD+D：ONO BRAND DESIGN 小野圭介

ZA KAGURAZAKA 2016
CL：KUROFUNE Design Holdings 株式会社
AD+D：ONO BRAND DESIGN 小野圭介

Linkage 2010
CL：東海道リンケージ
AD+D：ONO BRAND DESIGN 小野圭介

青い鳥の会 2015
CL：石巻管内特別支援学級後援団体 青い鳥の会
AD+D：ONO BRAND DESIGN 小野圭介

PANOPLAZA 2014
CL：カディンチェ株式会社
AD+D：ONO BRAND DESIGN 小野圭介

福笑いサイン 2017
CL：ONO BRAND DESIGN
AD+D：ONO BRAND DESIGN 小野圭介

TAGUCHI PRODUCTS 2013
CL：TAGUCHI PRODUCTS
AD+D：ONO BRAND DESIGN 小野圭介

川の上・百俵館 2015
CL：石巻・川の上プロジェクト
AD+D：ONO BRAND DESIGN 小野圭介

石巻・川の上プロジェクト 2013
CL：石巻・川の上プロジェクト
AD＋D：ONO BRAND DESIGN 小野圭介

KUMON 60周年 2018
CL：株式会社 公文教育研究会
企画・プロデュース：凸版印刷株式会社(Toppan Brand Consulting)
AD＋D：ONO BRAND DESIGN 小野圭介

TBSビジョン 2013
CL：株式会社TBSビジョン(現：株式会社TBSスパークル)
AD＋D：ONO BRAND DESIGN 小野圭介

PLAZA PLAZA 2007
CL：クロスカルチャープラザ
AD＋D：ONO BRAND DESIGN 小野圭介

ねまるちゃテラス 2018
CL：木崎湖温泉 やまく館
P：株式会社ウィズアンドウイズ 政友 修
AD＋D：ONO BRAND DESIGN 小野圭介

POINTS 2016
CL：POINTS.SG PTE LTD、POINTS JAPAN INC.
AD＋D：ONO BRAND DESIGN 小野圭介

FEEL 2015
CL：東武トップツアーズ株式会社
CD：株式会社d.d.d. 石澤昭彦
AD＋D：ONO BRAND DESIGN 小野圭介

BLOOM DESIGN 2016
CL：BLOOM DESIGN株式会社
AD＋D：ONO BRAND DESIGN 小野圭介

KURACI CAFÉ 2014
CL：株式会社クラーチ
AD＋D：ONO BRAND DESIGN 小野圭介

杏林大学グローバル・キャリア・プログラム 2016
CL：杏林大学 総合政策学部
AD＋D：ONO BRAND DESIGN 小野圭介

SpaceFinder 2018
CL：ダイキン工業株式会社
AD＋D：ONO BRAND DESIGN 小野圭介

東武鉄道　特急車両500系 Revaty 2017
CL：東武鉄道株式会社
企画・プロデュース：凸版印刷株式会社
　　　　　　　　(Toppan Brand Consulting)
AD＋D：ONO BRAND DESIGN 小野圭介

maruman "Creative Support Company" 2019
CL：マルマン株式会社
AD＋D：ONO BRAND DESIGN 小野圭介

明治なるほどファクトリー 2015
CL：株式会社 明治
企画・プロデュース：凸版印刷株式会社
　　　　　　　　(Toppan Brand Consulting)
AD＋D：ONO BRAND DESIGN 小野圭介

働きやすく生産性の高い職場表彰 2018
CL：厚生労働省
受託者：公益財団法人 日本生産性本部
　　　　(厚生労働省委託事業)
AD＋D：ONO BRAND DESIGN 小野圭介

ビッグルーフ滝沢 2016
CL：滝沢市
建築設計・監理：三菱地所設計
AD＋D：ONO BRAND DESIGN 小野圭介

UNA TEA AOYAMA 2016
CL：UNA Inc.
AD＋D：ONO BRAND DESIGN 小野圭介

RoboRobo 2019
CL：オープンアソシエイツ株式会社
　　　(RPAホールディングス株式会社)
AD＋D：ONO BRAND DESIGN 小野圭介

Build 2016
CL：Build Inc.
AD＋D：ONO BRAND DESIGN 小野圭介

LESTAS 2019
CL：株式会社レスタス
AD＋D：ONO BRAND DESIGN 小野圭介

デザインのつかまえ方

ロゴデザイン 40 事例に学ぶアイデアとセオリー

装丁イラスト	むぎわらしんたろう
装丁・デザイン	小野圭介
本文イラスト	小野圭介
DTP	ANTENNNA
編集	後藤憲司

2020 年 5 月 1 日　初版第 1 刷発行

著者	小野圭介
発行人	山口康夫
発行	株式会社エムディエヌコーポレーション 〒101-0051 東京都千代田区神田神保町一丁目 105 番地 https://books.MdN.co.jp/
発売	株式会社インプレス 〒101-0051 東京都千代田区神田神保町一丁目 105 番地
印刷・製本	株式会社廣済堂

Printed in Japan

【カスタマーセンター】

造本には万全を期しておりますが、万一、落丁・乱丁などがございましたら、送料小社負担にてお取り替えいたします。お手数ですが、カスタマーセンターまでご返送ください。

内容に関するお問い合わせ先
info@MdN.co.jp

落丁・乱丁本などのご返送先
〒101-0051　東京都千代田区神田神保町一丁目 105 番地
株式会社エムディエヌコーポレーション　カスタマーセンター
TEL：03-4334-2915

書店・販売店のご注文受付
株式会社インプレス　受注センター
TEL：048-449-8040 ／ FAX：048-449-8041

ISBN978-4-8443-6948-6　　C2070